人生為荷

攝影：吳景騰

詩：歐銀釧

序

對荷花的生命對焦

我在2010年1月就任國立歷史博物館館長，2017 年1月卸任，七年甘苦歲月留下許多美好的回憶。那兒緊鄰南海學園的植物園，一年四季，荷花池總是吸引許多人。我在荷花池畔遇見吳景騰。他拿著照相機，守候著池塘。他那專注的神情，讓我想到盛夏的綠池紅荷。有一次，我還請他幫忙拍幾張，讓館裡推動荷花的計畫參考。他立即答應，而且無酬幫忙。那時，我就注意到他拍的荷花有一股特別的詩意，引人入勝。

在不同的季節裡，荷花有各種姿態。或淡雅、嬌美、或蕭瑟、靜寂。吳景騰不但把握住每個剎那，而且以鏡頭作畫，拍出有如畫作的荷塘風景。拍荷花有千百種方法；技巧可學，難的是拍攝者的心：如何對荷花的生命對焦？吳景騰花數十年拍荷花，他的作品展現荷塘生態的豐富畫面。荷的紋理經過他的心思，構圖或幽靜或繁華，都有獨特之美。春荷清雅，夏荷嬌美，秋末殘荷枯蓬，都在他的鏡頭下，訴說著生命故事。

最特別的是他遠至哈爾濱拍荷花。雪地裡何來荷花？冰原裡，白茫茫的一片，只有荷的枯枝。吳景騰拍出天地間的訊息：地底仍有希望，只要春天來到，荷會再生，生生不息。枯枝不代表死亡，只要有心，只要有春風，春暖時節，荷會再來。枯枝是指向天地的生存。

　　吳景騰拍荷花，搭配歐銀釧的詩句，讓這本攝影集與荷花詩集圖文並茂，相得益彰。歐銀釧的文字清麗，她的詩有著靈氣，融合東方與西方的文學美感，描繪出荷的四季，敘述荷的哲思。尤其是她從古詩詞中得到的靈感，更讓她的荷花新詩，展現跨時空的對話。

　　荷花的美麗光影瞬間即逝。荷為人生，人生為荷。吳景騰、歐銀釧以攝影及詩文，化片刻為永恆。這是很難得的作品。翻讀再三，荷風吹過，帶著清香，就像這本書一樣的美好。

張譽騰

（前國立歷史博物館館長）
2018.03.31　序於台北市新北投北齋

百卉英茂荷獨靈

荷花，又稱蓮。睡蓮科蓮屬多年生水生宿根草本植物，其地下莖稱為藕，能食用，葉入藥，蓮子為上乘補品，花可供觀賞。古代荷花又稱為芙蓉、水芝、水芸、水旦、水華等，還有溪客、靜客、玉環、淨友、六月春等雅稱。未開的花蕾稱菡萏，已開的花朵稱芙蕖，是中國十大傳統名花之一。

1973年在浙江省餘姚發掘的河姆渡文化遺址中，掘出距今7000年前的荷葉化石和5000年前的炭化蓮子，充分說明了中國是荷花原產地之一。千百年來人們根據荷花的用途分為藕蓮、子蓮和花蓮三大品系。最原始的荷花是少瓣型的，這一點從中國古代蓮裡也可得到佐證，後由於品種自然演化以及人為的不斷選育，使雄蕊發生瓣化而產生了半重瓣型，逐漸又發展演變為重瓣型。之後在雄蕊瓣化基礎上，雌蕊也出現了瓣化現象，看上去就像台閣，稱為重台，最後連花托都瓣化了，就有了千瓣蓮。

荷花最原始的顏色是單一的粉紅色，後經反復選育發展有了紅色、粉色、白色，現代荷花已育有綠色、黃色、複色

等，比過去更加豐富。花蕾也從長桃形、桃形向圓桃形過渡。

「彼澤之陂，有蒲與荷」；「彼澤之陂，有蒲菡萏」，這是《詩經》中的句子，不難看出古代人們對荷花的認識，到戰國時期，吳王夫差在蘇州靈岩山離宮中建「玩花池」種植荷花，至今有2500多年歷史。荷花後經晉、隋、唐、宋、元、明、清的發展，至現代已形成以杭州、武漢、南京、濟南為栽培中心，大陸各地星羅棋布的分佈著大大小小的荷花觀賞園。

荷花婀娜多姿，高雅脫俗，被讚為「翠蓋佳人」、「花中君子」，將其作為純潔、清淨、吉祥、美好的象徵，受到了眾多詩人的熱情謳歌。從《詩經》中的「山有扶蘇，隰有荷花」；屈原有「製芰荷以為衣兮，集芙蓉以為裳」的詠唱；北宋理學家周敦頤的〈愛蓮說〉讚荷花「出淤泥而不染，濯清漣而不妖」成為傳世佳句；南宗《彥周詩話》中更是推崇為「世間花卉，無逾蓮者，蓋諸花皆借暄風暖日，獨蓮花得意于水月，其香清涼，雖蓮葉無花時，亦自香也」。

由鄉黨、攝影家姚強介紹，有幸與吳先生景騰相識。余種荷植蓮三十餘載，與吳先生同喜荷成為蓮友。觀吳先生的荷花攝影，讓我聯想起佛，荷在佛的世界裡是崇高、聖潔的象徵。蓮是淨土，佛們都佇立或端坐於蓮台之上。荷花按其生長特性，春繁夏茂，秋實冬萎，其地下莖翌年仍生葉、開花、結實，如此循環，周而復始。佛教從荷花的年年凋謝，歲歲復榮的現象中領悟到人死靈在，不斷輪迴轉生的信念。這一點從吳先生的攝影集編排上可窺見一斑了。

　　荷花在我們日常生活中，無論詩文、繪畫、音樂、舞蹈、攝影等，或是在日用器皿、工藝品、建築裝飾、飲食文化中，處處可見。正如三國時詩人曹植在〈芙蓉賦〉中所言：「覽百卉之英茂，無斯花之獨靈」。

丁躍生

（中國花協荷花分會副會長）
（南京農業大學園藝學院兼職教授）
（2010年台北花博會專供荷花項目首席技術顧問）

2018.04.26　序於于藝蓮苑

景騰大哥是一位癡情的愛荷人，四十多年的堅持，只要有荷花的地方就可見到他的身影。從他的攝影作品中感受到他對荷花的深愛，即使是在惡劣的天候下，他仍然不離不棄的守在荷邊，為了捕捉它們最美的瞬間，即便是殘荷，在他的鏡頭下依舊有著最優雅的姿態。

他的作品裡有意境、有味道、有詩意、有色彩，訴說著對荷的愛戀。

第一次見到景騰大哥，聽他說著每次外拍時所遇上的各種嚴寒氣候與不可測的特殊狀況，最後因耐心等待所拍到的精彩畫面，實在不得不佩服他驚人的毅力與熱忱。

此次的作品集又邀請到作家歐銀釧為每幅作品撰寫優美的短詩，文圖並茂，真是一本值得珍藏的作品集啊！

馮佩韻

（畫家）

　　九歲開始接觸相機、讀大學時便成為報社攝影記者、生涯多次榮獲攝影獎項⋯⋯，吳景騰在攝影界的顯赫戰績，實在不需要我這樣的文學人再加美言。論攝影專業，我遠不及他的千分之一；但我堅定地相信自己懂得，吳景騰從臺北住家附近的植物園出發，再到淮安、南京、北京、哈爾濱等地，那種一路追荷、一心為荷、一生尋荷的癡情與狂熱。

　　因為吾人對文學的愛，正是這般不需理由，不容爭辯。原來我跟他是同道中人，同樣會為發現一個新穎意象或雪中殘荷，激動到渾身顫抖，不能自已。在吳景騰的深情捕捉下，荷花的喜怒哀樂、春夏秋冬、由幼至長，盡在這部《人生為荷》中顯影。書中又有作家歐銀釧特地為每幅攝影所作之短詩，在在令人期待「詩」與「影」究竟會如何碰撞？

楊 宗 翰

（文學批評家，現任教於淡江大學中文系）

目次

乾　坤

雪地裡

我留下線索

所有一切都被收藏

只留下孤獨

不在場的證明

證明不在場

不安在雪地裡生長

漫長的黑夜在地底

只有你奔來

為我打開

日光的天線

太　初

看不見是一艘船
你在等待什麼
回音
其他都離開了
只有你
凝視著消失
轉過臉
轉過想像
風吹過來了
湖水溫柔
遼闊的國度
等待迷失的知己

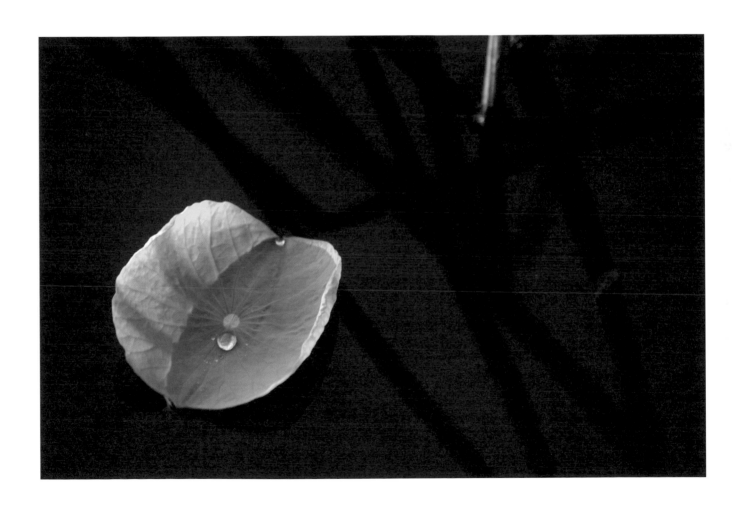

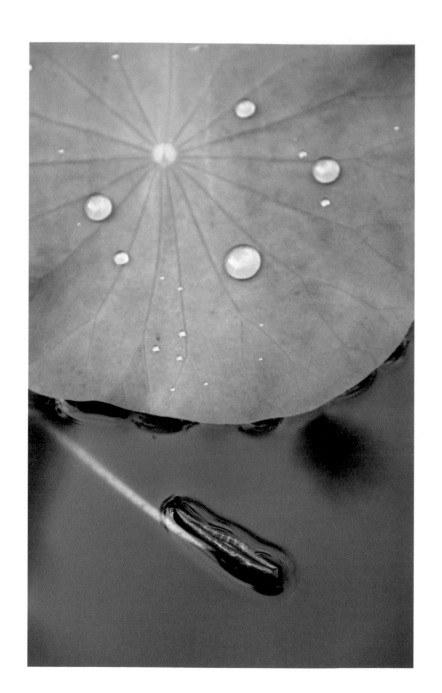

一生二

若即若離
這是我們的韻律
你是我的書
我是你的書
我們閱讀彼此
生命的源頭
微風吹動一抹綠
是我想說未說的知心話

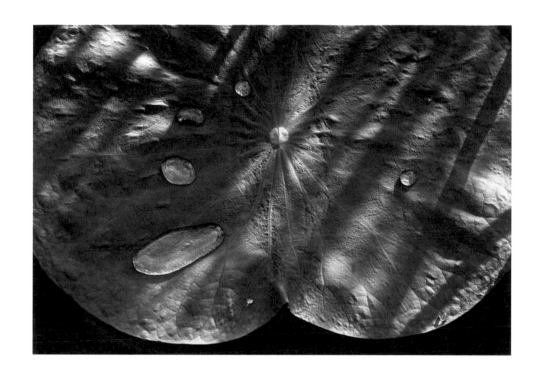

迎朝露

只有你能把天空的藍色放在手掌上

緩慢的

我在最溫柔的時辰來到

光線做的床

沉睡的藍剛剛醒來

映照露珠

坦誠的心迎向天空

呼喊你的名字

初生之綠

一讀再讀
唐詩人杜甫的詩句
「點溪荷葉疊青錢」
想像那是什麼景象
最初的
最早的
浮在水面
如銅錢般
彷彿等待一首詩
你終於在湖邊等到
藕頂芽最先萌出
初生之葉
初生之綠
天地寫在水上的詩

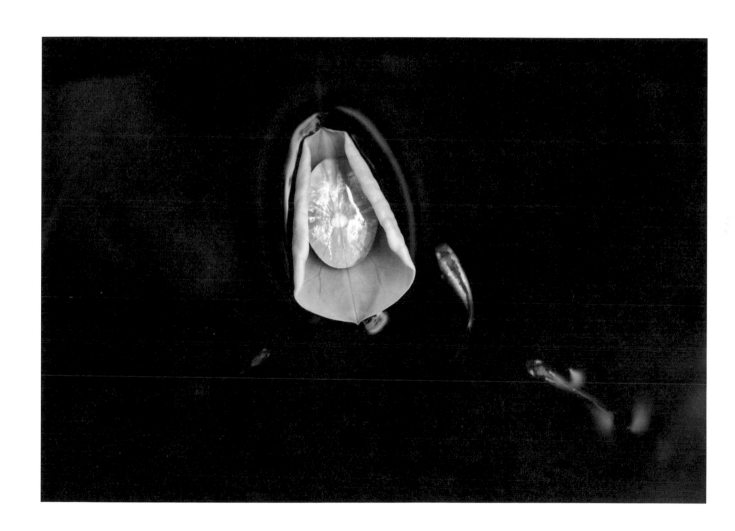

春夢

我們在搖晃中入睡
在搖晃中醒來
飄浮的春天
青春
轉瞬即逝
只有你聽見我
迂迴婉轉的心跳

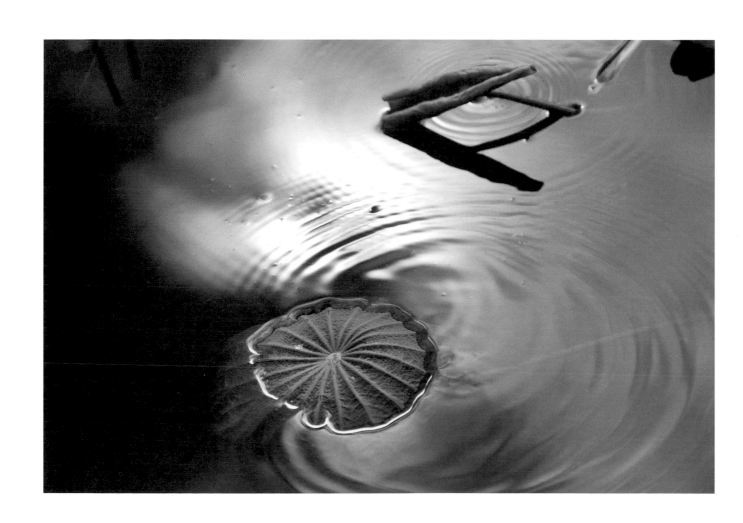

比 翼

荷塘寫了一首詩

正是

南宋詩人楊萬里的《小池》

其中兩句

小荷才露尖尖角

早有蜻蜓立上頭

莫非是昨夜返來

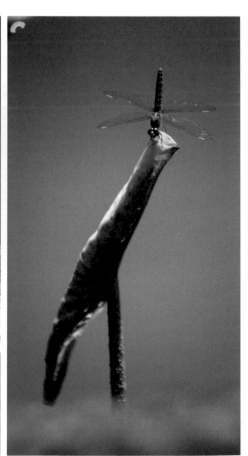

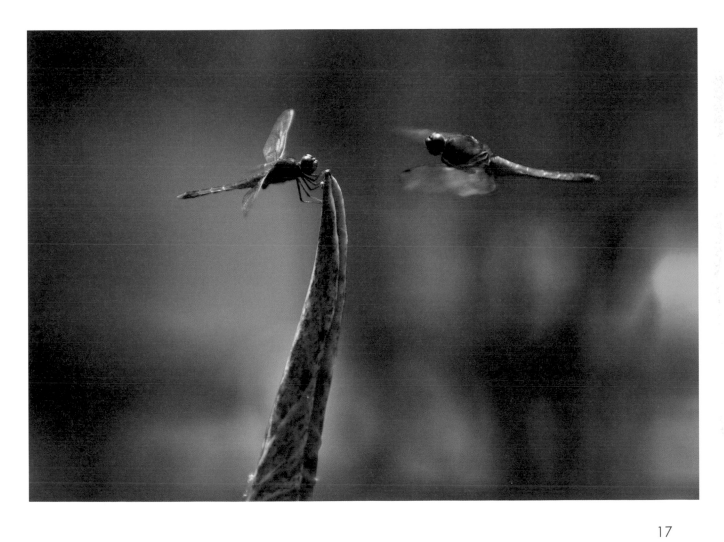

心　鏡

湖水是心鏡
印照著我們
和我們的影子
荷葉影子
影子荷葉
先來後到
都是美麗的風景

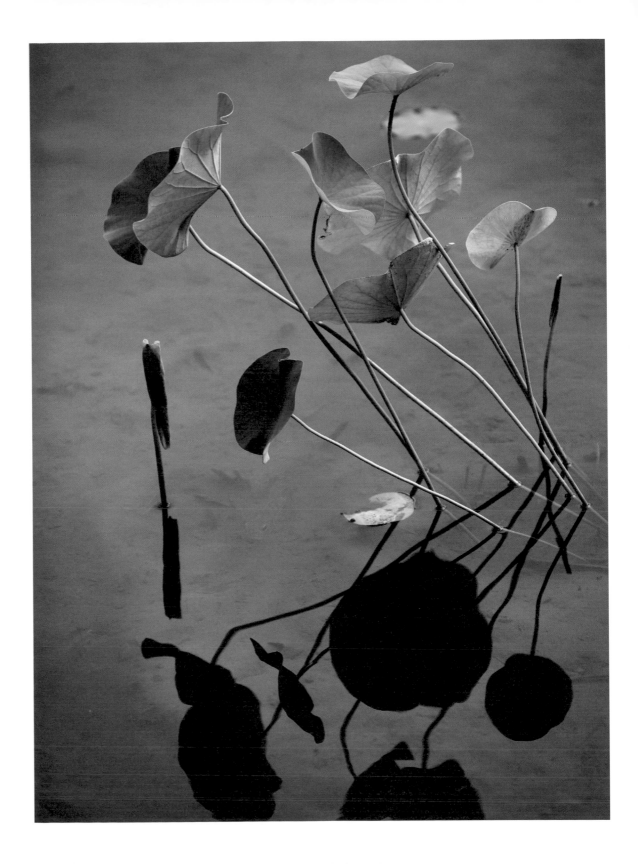

對　話

謝謝你們

我知道

荷葉最愛我

葉脈裡記載著百年的

追尋

荷葉傳相思

穿過四季

凝視我

傾聽我

我要細細的陳述

歲月深處

擦肩而過的夏日旅程

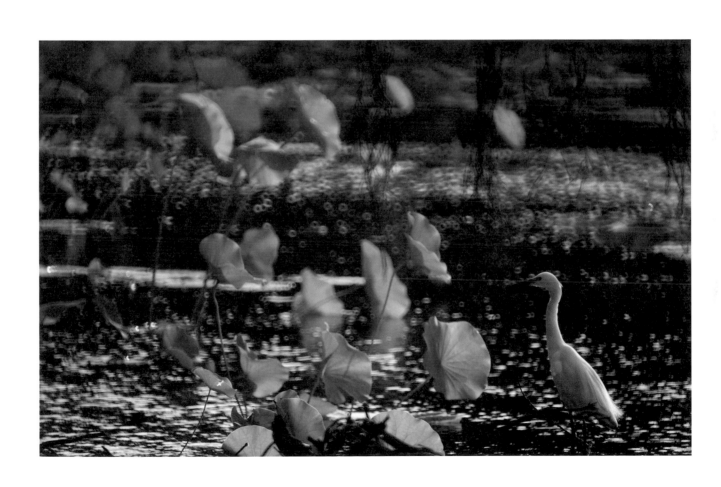

晨　曦

因為你要來
我穿戴著
光的步伐
像洶湧的波濤
迎面
愛的輪廓
遠古的夏日
我在詩經裡飄浮
彼澤之陂
有蒲與荷
穿過光
我回到那一頁

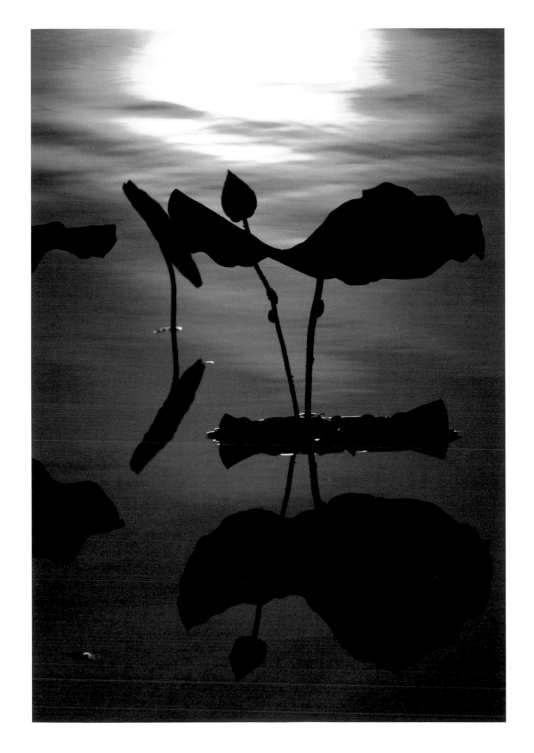

荷影共舞

暮色中

荷葉舞蹈

我和我的孤獨跳舞

我和我的影子跳舞

波光閃閃

黃昏不老

青春正在路上

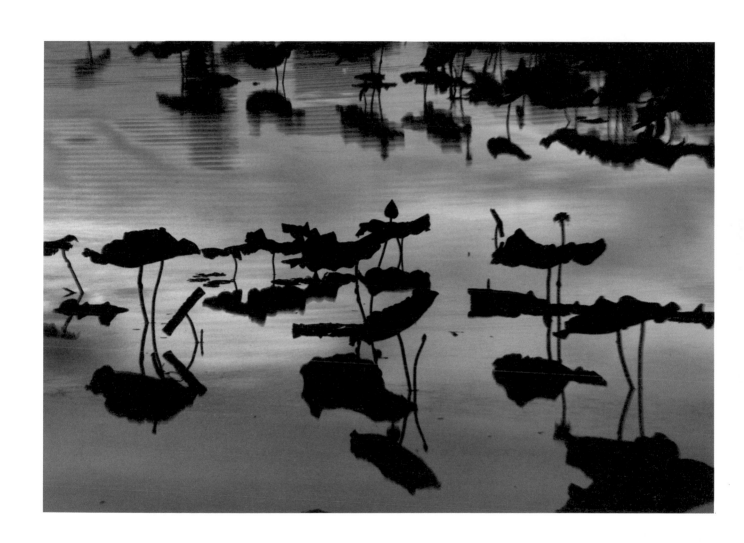

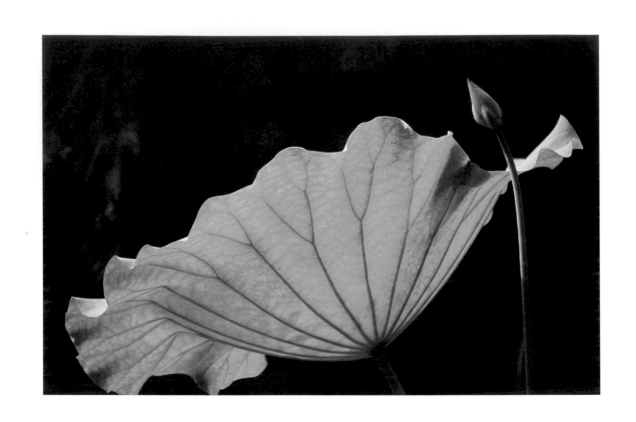

一杯清風

一杯荷葉清風
我敬你
一杯晨曦日光
我敬你
一杯清涼
一杯自在
清晰透明
凌波而來

26

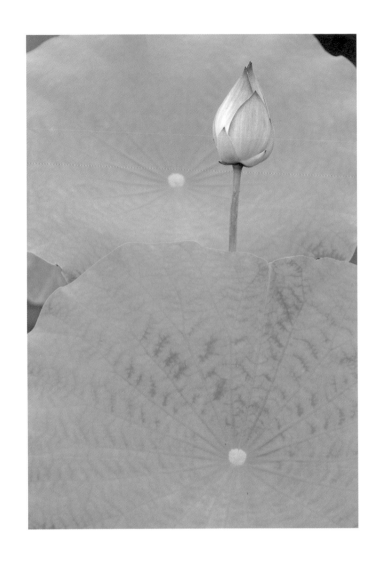

豆蔻

微風過荷塘
豆蔻春荷
風的衣裳
婷婷裊裊
清純如水
碧綠如傘靜靜照拂
粉紅含羞
粉白低眉
我在母親的宇宙裡
探看另一個世界

花瓣捲軸

挺立水中

一柱擎天

綠葉濃蔭

粉紅花苞

一縷幽香藏著長信

層層捲起

層層包裹

花瓣捲軸最深處

寫著

愛

有心才能開啟

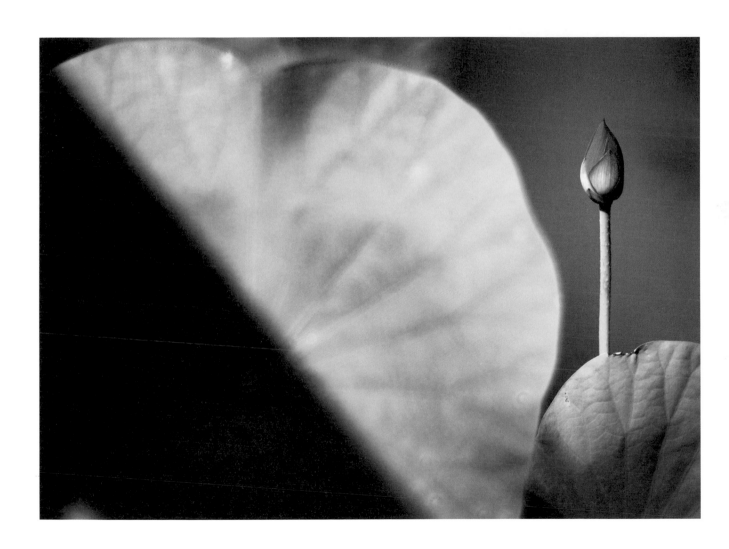

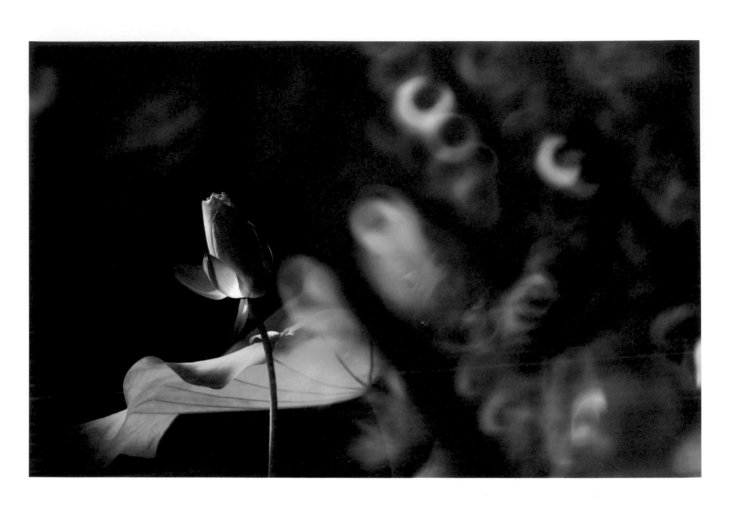

嬌欲語

湖光映葉
是誰嬌欲語
清風拂過
紅妝翠蓋
我為知心綻放
醉在花影
朝朝暮暮

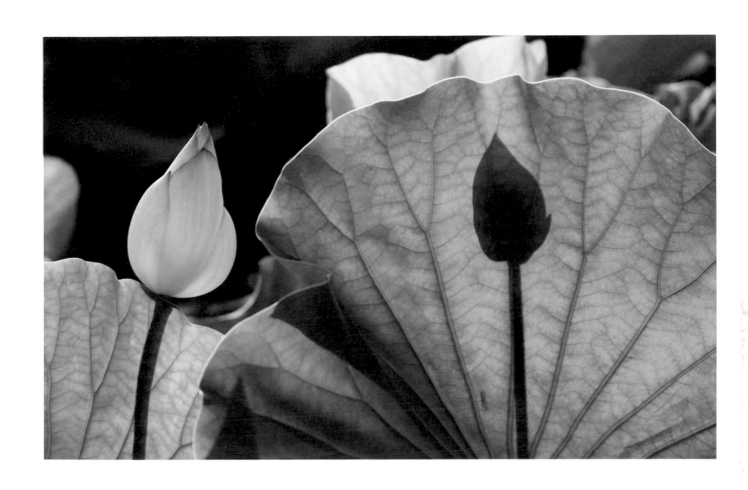

被愛照亮

你盛滿時光
條理分明
我和我的影子
渴慕
愛照亮的身影
在宇宙裡
凝視

31

呵　護

謝謝你們張開大傘

為我撐起夏天

管他風雲變幻

沒有喧囂

沒有煩瑣

沒有忐忑

只有溫柔守候

平靜如荷

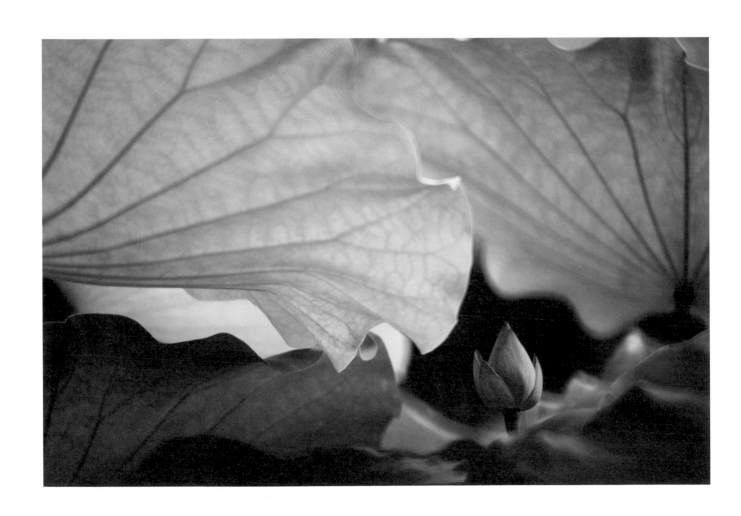

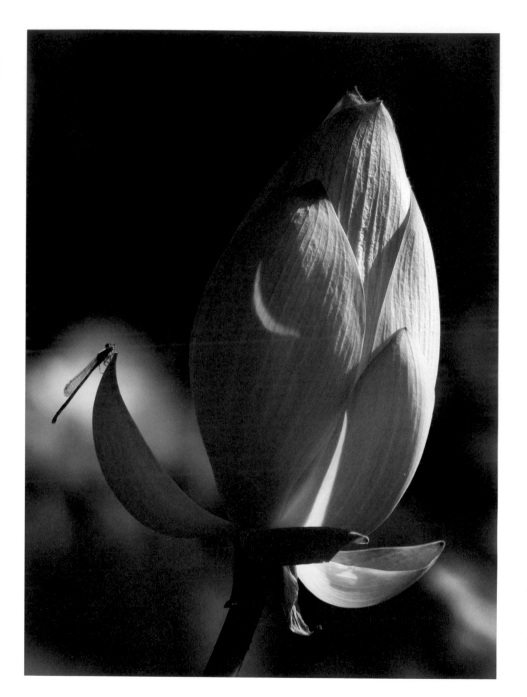

愛慕

請問你是否瞥見我的愛慕眼神
請問你是否瞥見我不安的模樣
請問你是否聽見我惶恐的心跳
我是最了解你的豆娘
我追風而來
來到你的身邊
請讓我停留一會兒
請再給我一秒鐘
我想感覺你呼吸的香氣

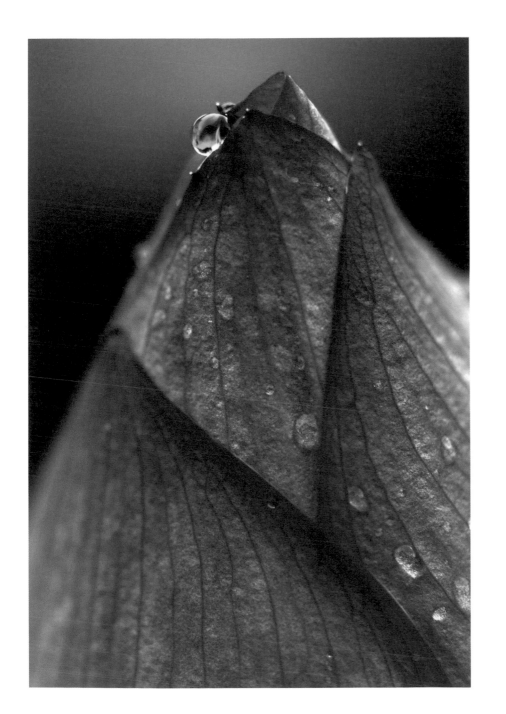

過雨荷花

過雨荷花
莫非你是
宋代李重元詞中那一朵
莫非你是
過雨荷花滿院香
我想變成雨滴
緩緩靠近你
沁人芬芳

荷風送香氣

碧綠湖水
荷花一朵朵
孟浩然詩句迎來
荷風送香氣
我們面湖佇立
荷葉聽見
你隱藏的心
人生為荷

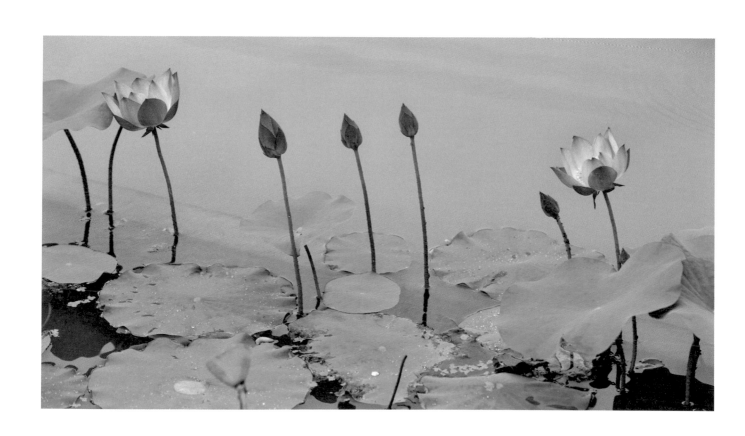

萬千

尋尋覓覓
千百回
萬千回
我們
情
歸
荷
處
為荷而來

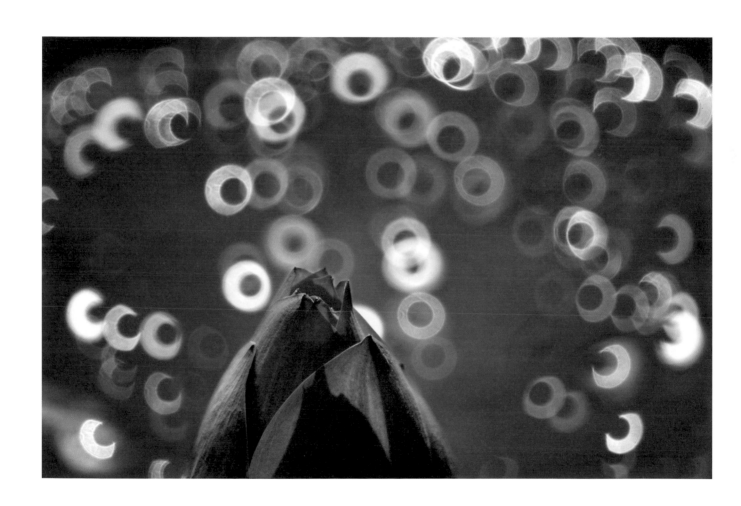

欲語還羞

輕啟朱唇

欲語還羞

時間靜止

初相見

剎那的神秘與甜美

我閉上眼睛

記憶

回想

永遠記得

我的心包裹著你的笑靨

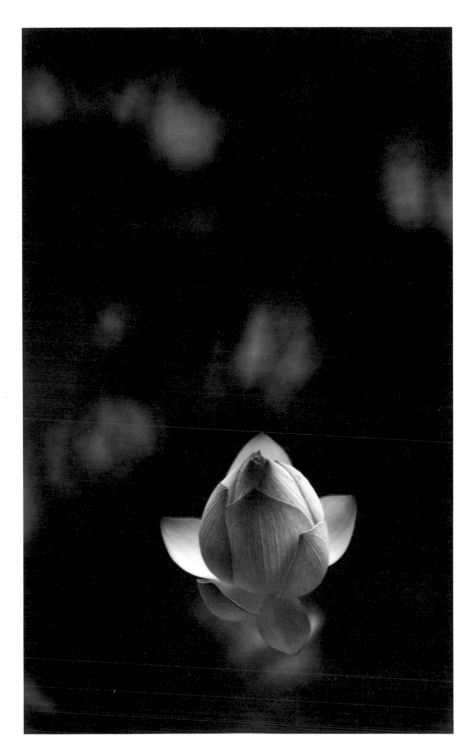

請忘記我的失言

你別過頭去

不言不語

如果你繼續生氣

我們將失去這個夏天

已經夠辛苦了

好不容易盼得花開

請忘記我的失言

請原諒我的錯誤

只要你回首

只要你微笑

我願意罰站一整個季節

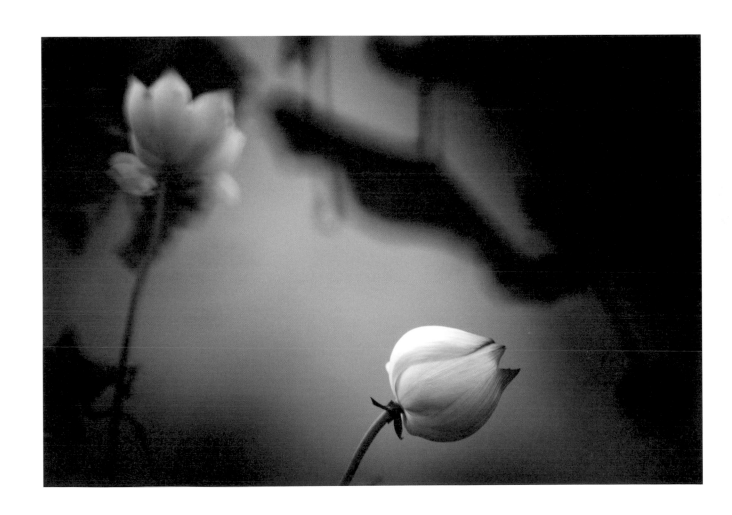

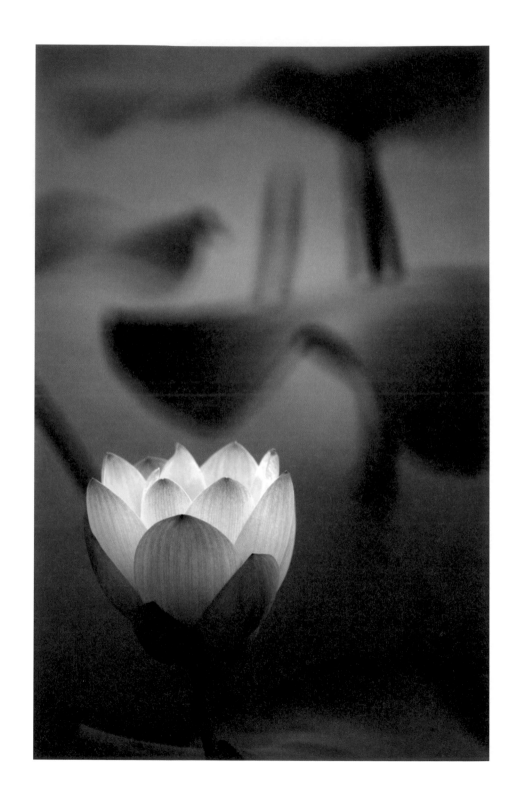

大千

盛滿晨光
盛滿霞彩
盛滿靛藍
我是最初的夢
寂靜
不染心

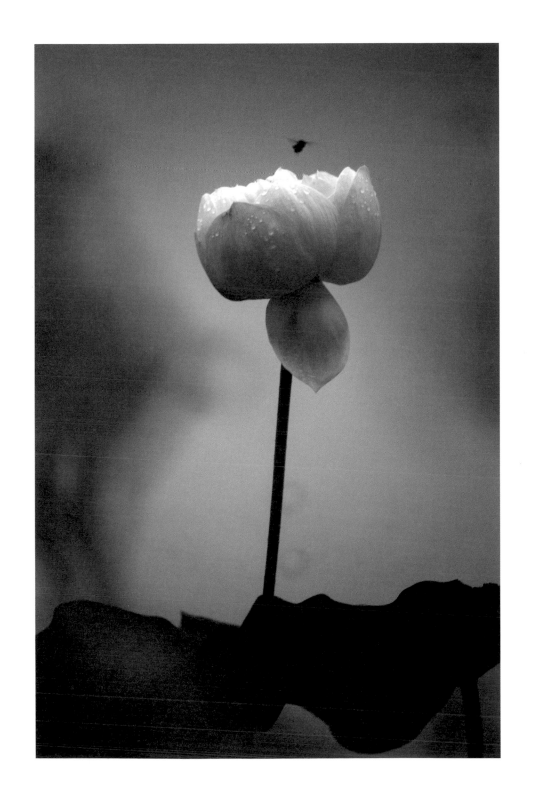

尋

縷縷清香
亭亭玉立
靜謐淡雅
你是我追尋的心花

心碗

夏日的心碗
諦聽時間
天光
晨曦
暮色
碧綠的湖水相依
愛靜悄悄的發光

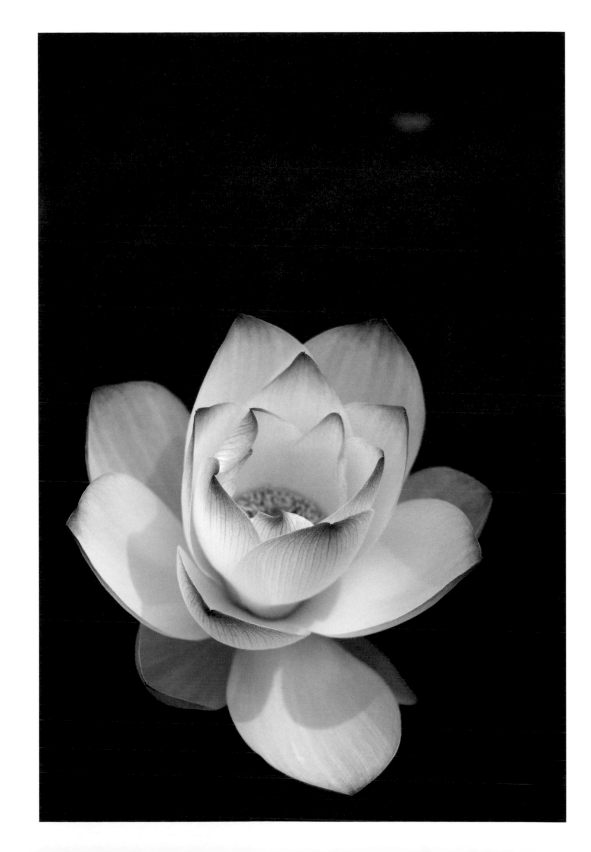

月光杯

我的心
藏著時間的細語
香氣吹來一簾花夢
你的名字是我的月光杯

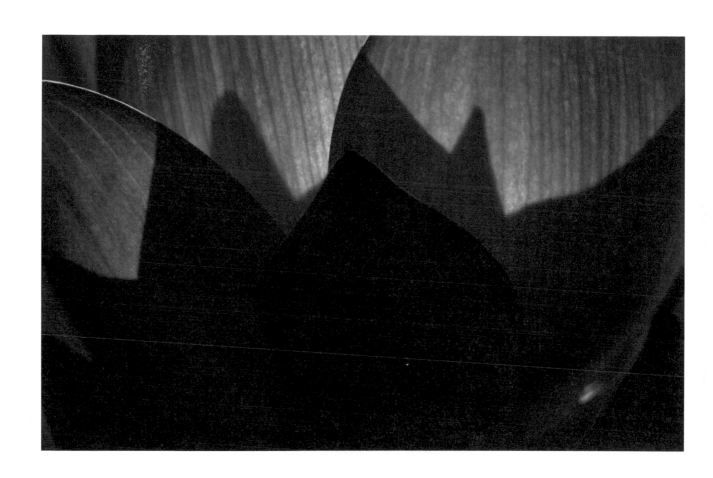

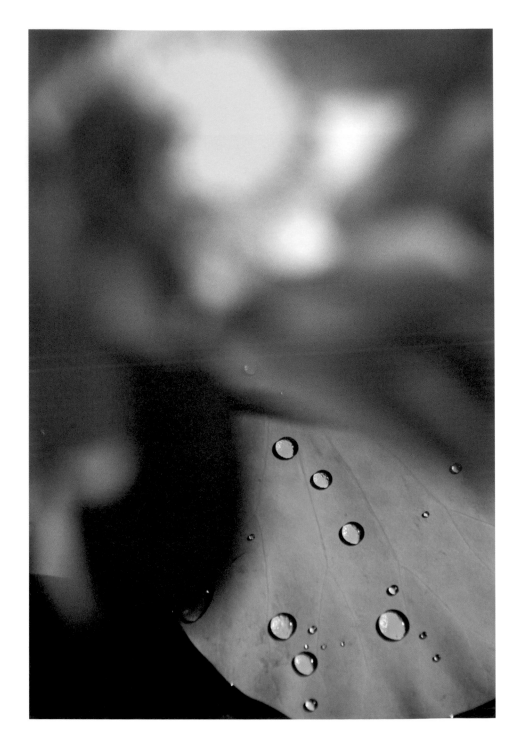

夢見李白吟詩

折荷有贈
涉江玩秋水
愛此紅蕖鮮
你在李白身旁
忽然接著朗讀
相思無因見
悵望涼風前
芙蕖
荷花
荷葉上晶瑩透亮的露珠
我最美的愛慕
雨露伴荷香

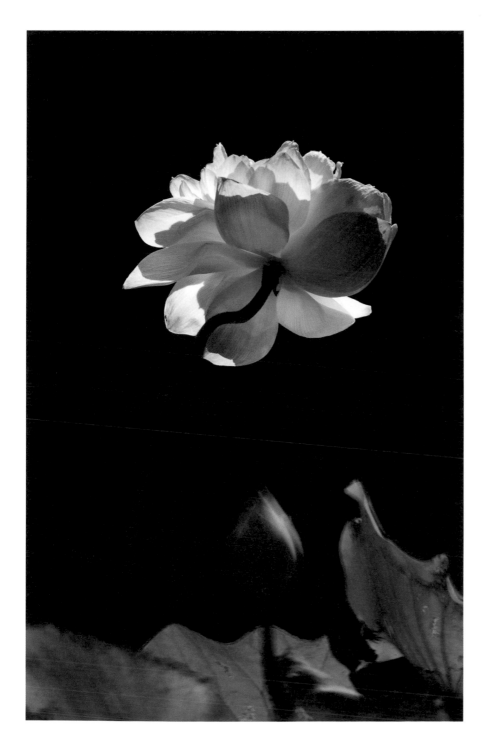

所思在遠道

相思卻不能相見

是這般的身影

不知作者的古詩十九首

涉江采芙蓉

采之欲遺誰

所思在遠道

流連詩句

佚名者是你

佚名者是我

或芙蓉或荷花

時光無法磨蝕

朝思暮想

我在這裡一直等你

等你一生一世

等你穿過海上

等你穿過雲朵

漂泊無依

等待是一朵希望

朝思暮想

向著你的方向

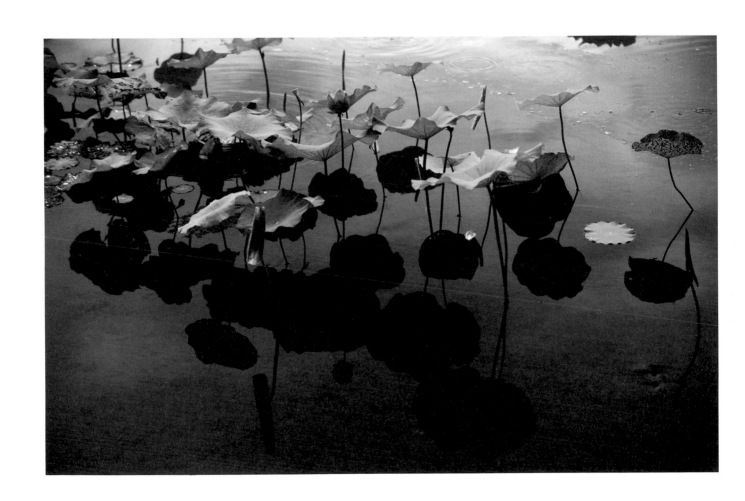

至愛

為你撐起宇宙
葉脈是我們共同編織的夢
千絲萬縷
隱藏朦朧
為你綻放夏天
從遙遠
從陌生
從沉默的地方
我們在這一世相逢
搖搖晃晃
照亮
縈繞
安靜地等待
林子裡
我聽見你在路上的聲音
我知道你將到來
帶著另一個世界來到我身旁

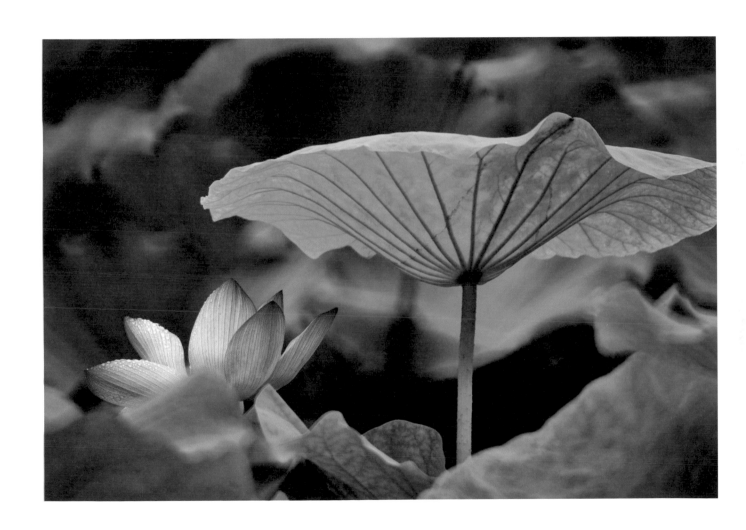

五百年前的夏天

我的每層花瓣
帶著一首詩
只有你看得到
只有你讀得懂
那是我們這一生的密碼
約好相遇時的手勢
返回自己

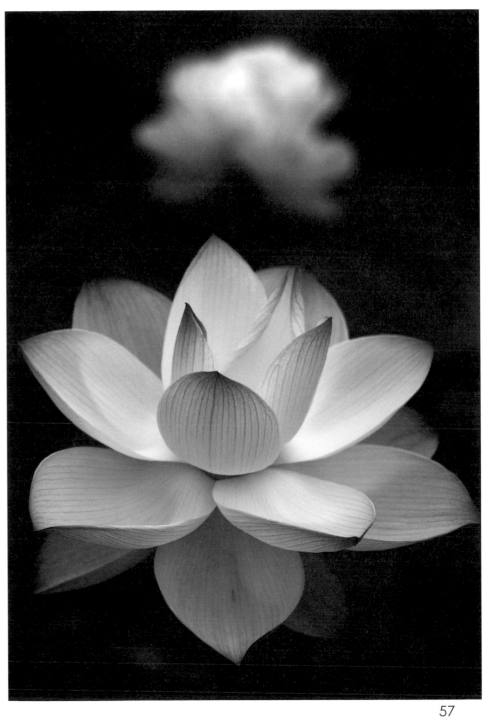

思念

仰視的臉
思念的面容
請閱讀其中脈絡
每一回的相聚
每一次的離別
都在我的記憶裡印下痕跡
夜晚孤寂
靈魂的飛鳥振翅
走過哀傷旅程
才能見到你
流逝的時間香氣
帶著訊息
你可曾呼吸到

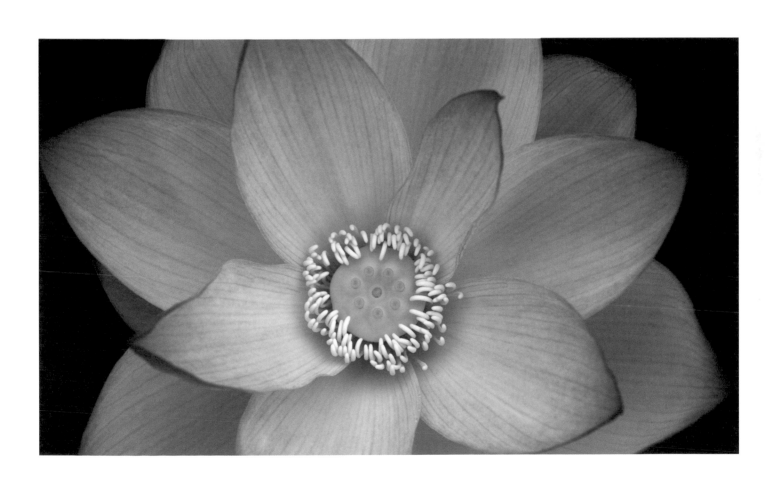

59

李白的詩頁

莫非這裡是唐朝
我來到了李白的詩頁
鏡湖三百里
菡萏發荷花
晨起誦讀
彷彿見得詩中風景
是夢是真
或是幻境

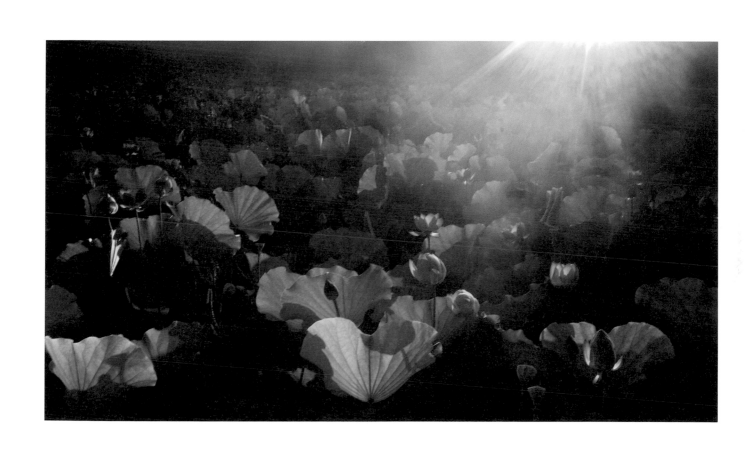

依偎

飄浮的寧靜

搭乘

夏日來到你的身旁

尋找瞬息

你綻放著神祕光采

你綻放溫柔的目光

照亮我迷離的心

只要靜靜依偎

就是甜蜜

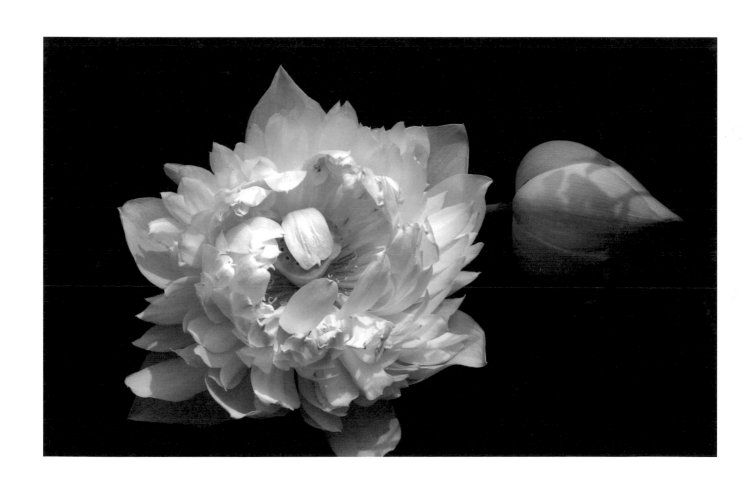

思念的花期

想看清楚

微風往事

記憶的脈絡

隱藏的路徑

褪去面紗

散發香氣

凝視

枝葉間

思念花期

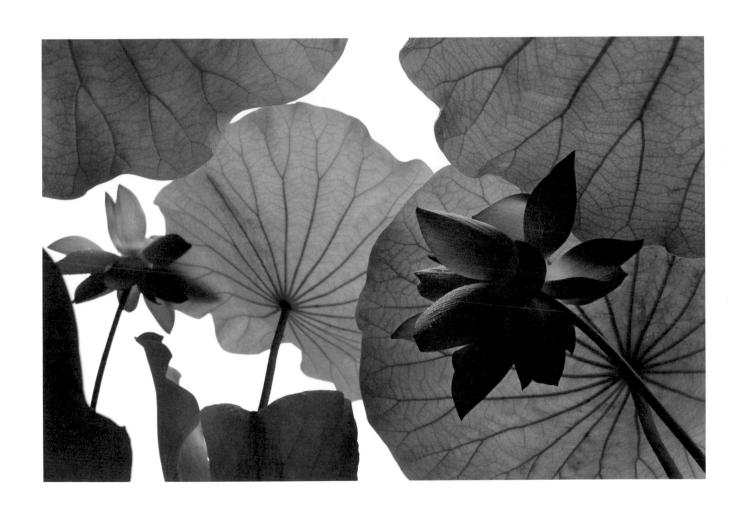

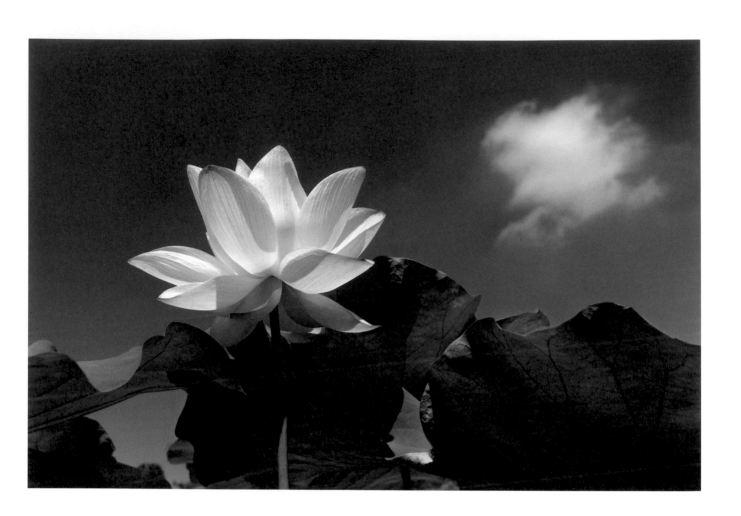

綻放的理由

為了藍色
為了更接近天空
連夜奔行
向上綻放
我是花
是荷花
是生命的召喚
不急不徐
就在今天下午三點
為了遠方趕來的雲朵
我從綠葉間升起

66

夢與花

你是我的夢花
我是你的花
終於在一起綻放
像田野與溪流
像森林與山谷
像夏日與微風
今生的相遇
前世的約定
終於在一起

大酒錦

荷花散步

尋訪身世

些許嫩綠包裹著夏天的

微笑

花瓣末端一點點

淡淡的粉色

接續是純白

燦爛的黃在心底

你的名字是

大酒錦

似曾相識在夢中

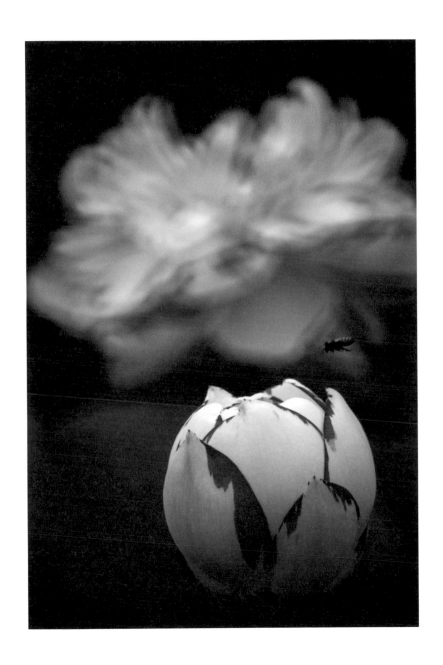

謎樣的光

離開蕪蔓龐雜

曲折迴轉迷宮一般

我們仰望天空

半透明的心謎樣的光

此時

時間沖刷

陌生卻又熟悉的國度

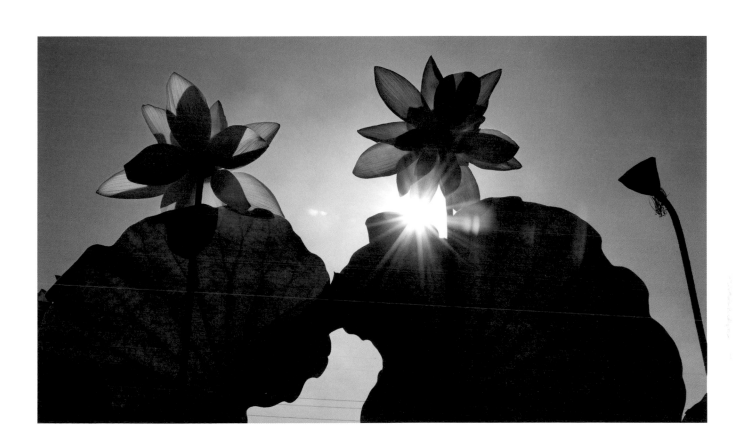

等待花顏

風帶著我來
來到花瓣的筆記
共度時光
迷霧世界只有你是清晰的

心船
生命中的某個時刻
我們曾在遺忘的古老
在宇宙
相逢
我們不曾離開
一直回來
等待花顏

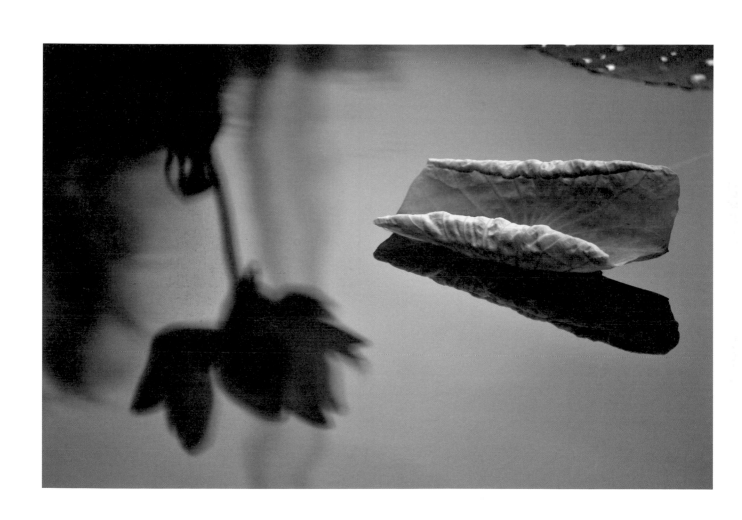

追逐

喜歡你沈思的模樣
葉脈浮現
記憶的房間
雨滴跳起芭蕾舞
緩慢地冥想
旅程中提燈的人
沉默不語
追逐六月

74

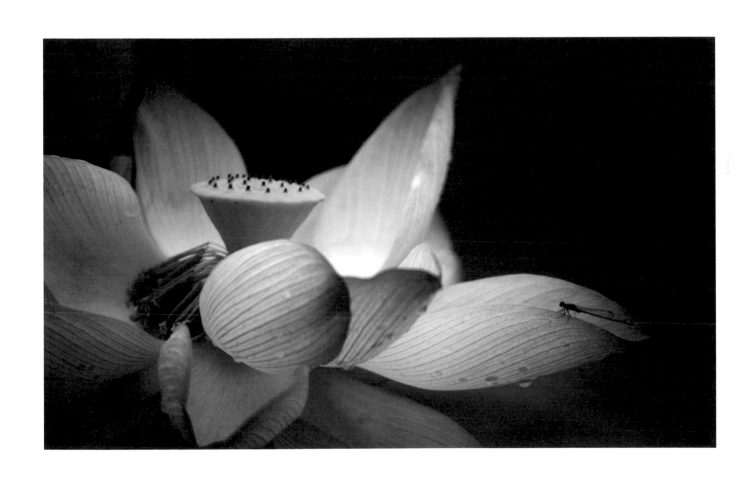

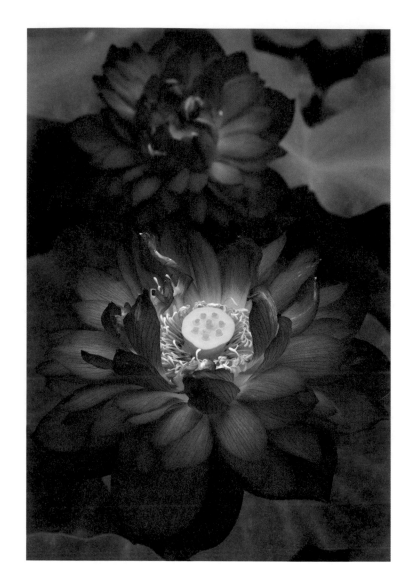

練習喜悅

練習喜悅
一點一滴都是歡喜
風吹過
雨來過
微笑的日常
生活的日常
快樂的樣子
綻放

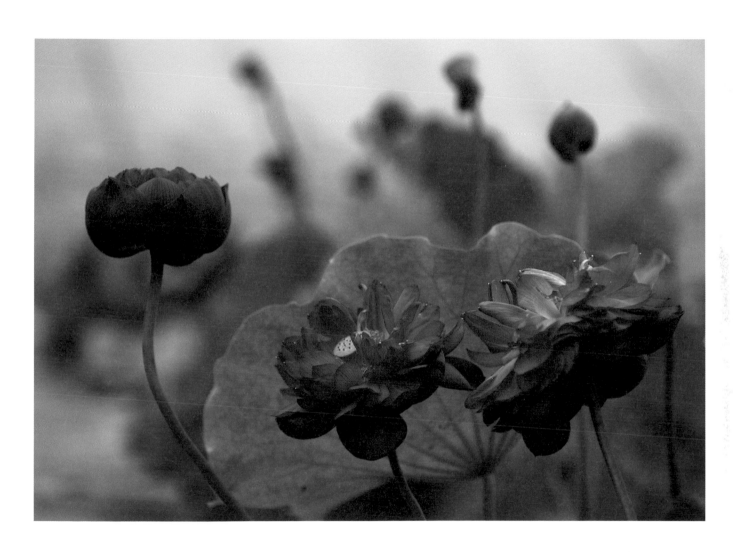

歲月靜好

彷彿置身夢境
匆忙一生
傾聽拂過海洋的風聲
傾聽落在樹林的雨聲
關閉著的窗戶
擋不住的喧囂
歲月靜好
只有我們
含苞與盛放
將開未開
隨風而逝

雲端花影

雲端

花影

我們的故事

夏天又回來了

永遠的粉紅

永恆的嫩綠

傳說

最美

是否記得

風的模樣

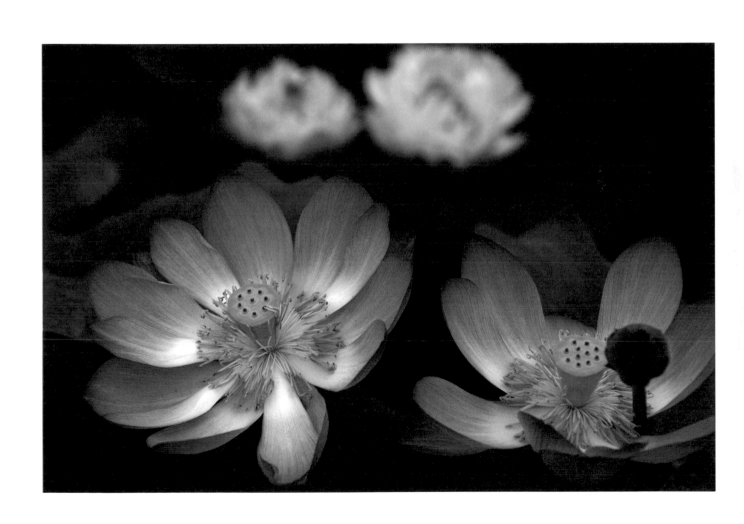

夢的縮影

重組時光
夢的縮影
最後的力量
回首一生
只有你知道
我們成為我們的歷程
帶著風

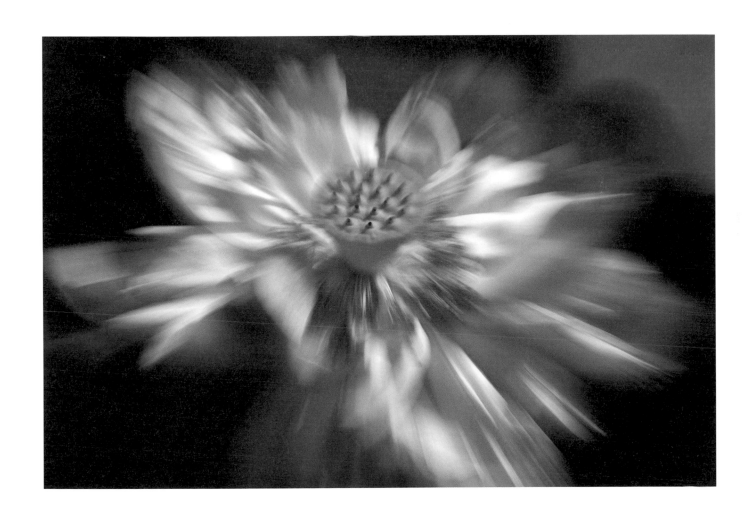

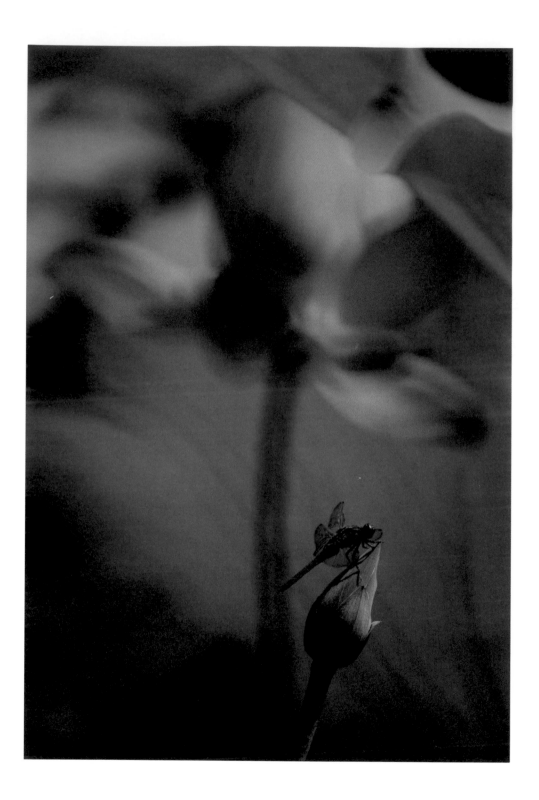

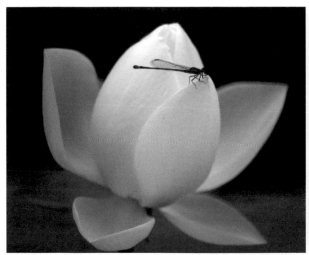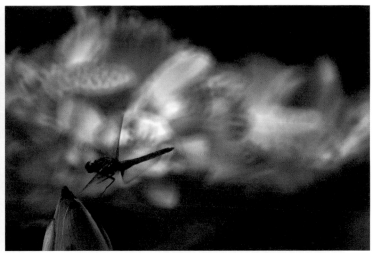

輕輕敲門

恍惚

恍如隔世

彷彿若有

光

想看清楚

這是那一世的桃花源

陶淵明在不在家

我輕輕敲門

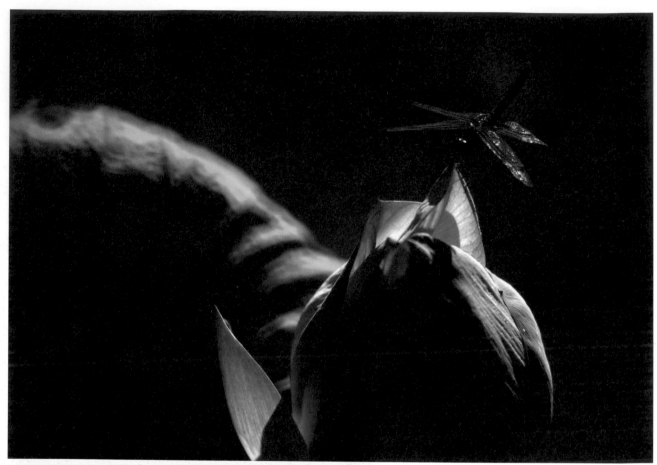
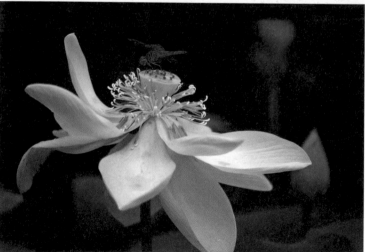

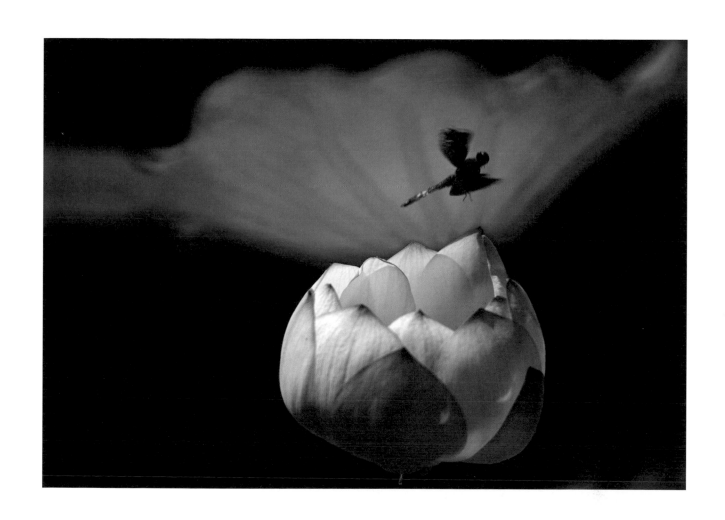

暗　香

夏日探問
內心深處有一朵花
盛滿淚水
遙遠的國度
暗香的邀請
吉光片羽
溫暖的回憶
在心房

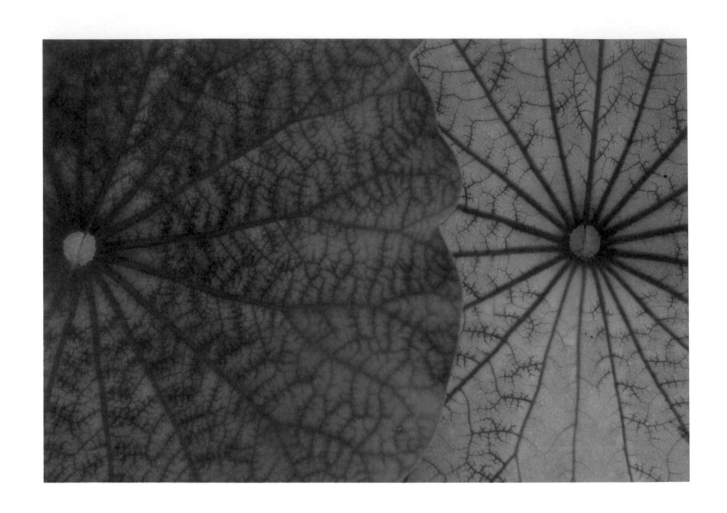

芊芊荷葉

葉子只是葉子
那裡來的紋理
葉子裡面有葉子
有神經的分佈
有情感的遷移
不只是荷葉
是地圖
是心的地圖
紡織
悄悄走過的時光
和複製的
新地圖
只有你讀得懂

86

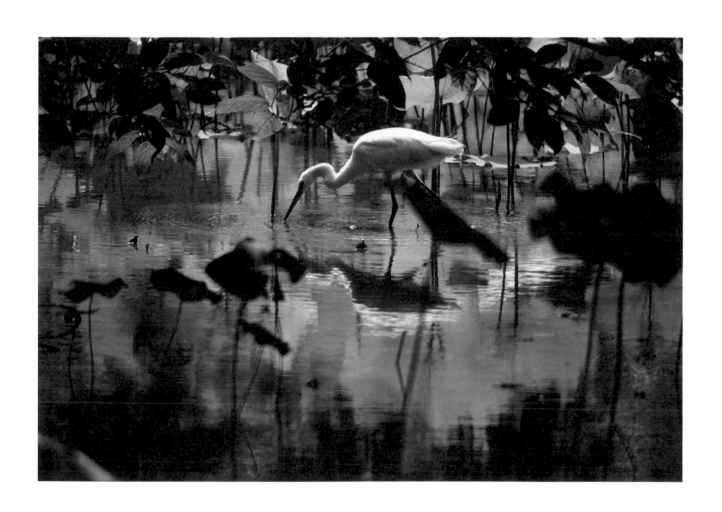

尋

白鷺鷥在荷塘裡尋覓
來來去去
尋的是
靜謐無聲
還有
天光的倒影

87

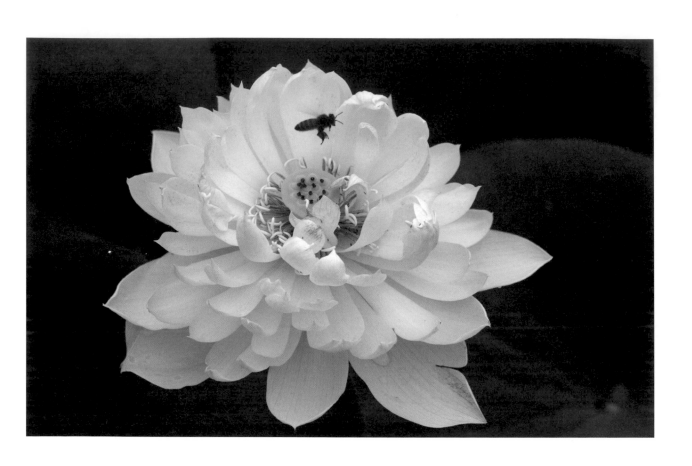

探訪

層層探訪
每一個花瓣都是風的轉身
如夢似幻
撲朔迷離
這是誰遺忘的睡夢
誰的失眠

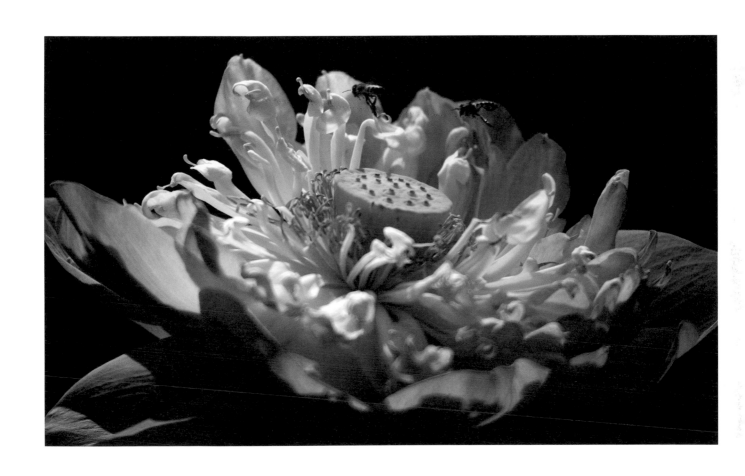

圓 滿

一朵花等待一首詩
一首詩等待一朵花
愛是無私的綻放
經過失望
痛苦
甜蜜
黃昏的微光在我的心上
詠歌

爭艷

安靜的看你
美麗的欣賞
不爭
不艷
自然是最淡的
也是最美的風景

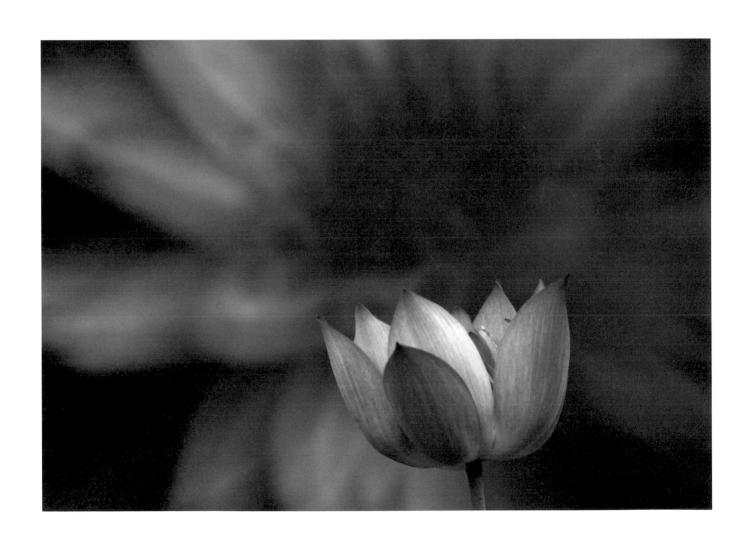

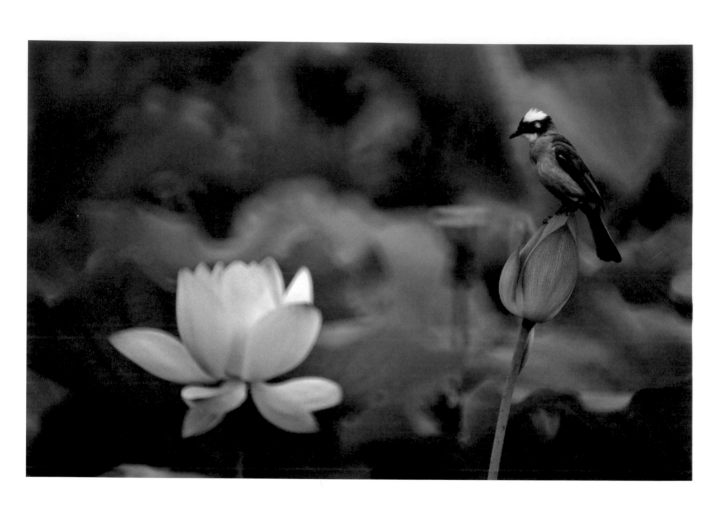

駐 足

我是白頭翁

請借我站一會兒

一會兒就好

我想向初綻的荷花致意

再一會兒

停鳥暫借問

請問

夏天這次會在花間駐足多久

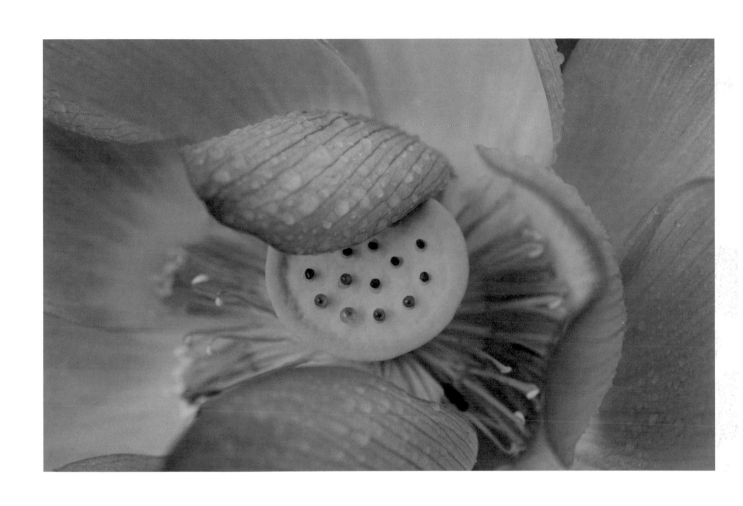

潤

細雨之中
你更見嬌美
美麗不能形容你
翻找古詩
宋朝鄒登龍這麼說
雲妥鬢鬌黛眉嫵
這七個字非你莫屬
請讓我為你安心
輕輕的
轉向你
成為你的雨棚

93

誠實的心

隱隱約約
穿過花瓣
看見誠實的心
不虛浮
不誇張
不說謊
我愛的是你的心
即使美麗盡落
愛不變
一心向你

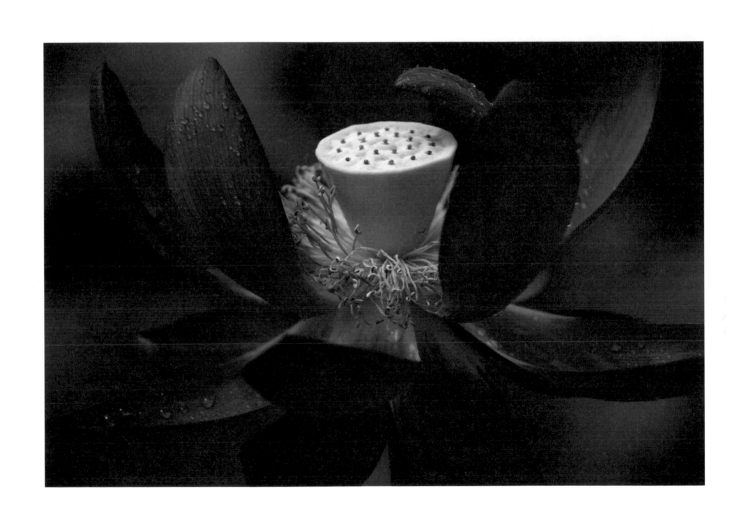

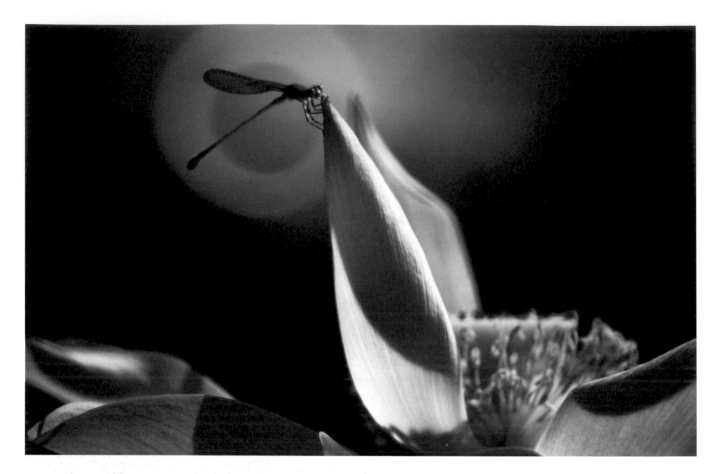

吻　別

夏日將過去

請讓我好好看看你

這一別又將是許久

何時再相逢

我將住進想念的濃蔭裡

等待帶著你香氣的微風

喚醒

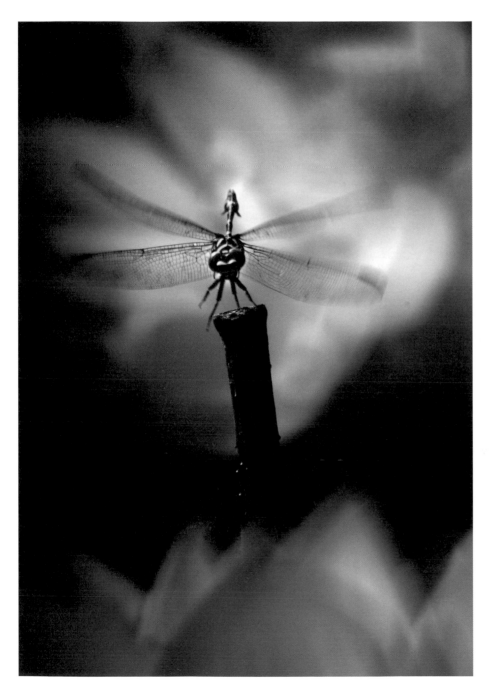

鼓翼等待

昨夜
星星想來旅行
於是坐上我的翅膀
降落在荷池
今晨
鼓翼等待
最後的乘客
在花間捉迷藏
依依不捨
鬧荷花

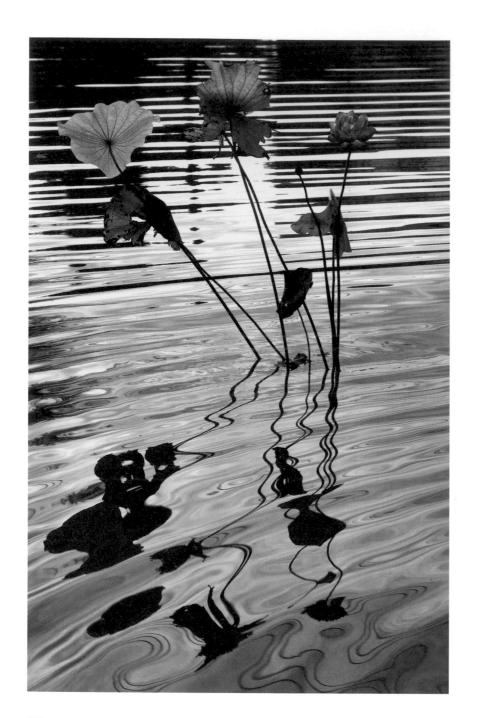

與光共舞

水波盪漾
我們
與水共舞
與光共舞
與風共舞
荷塘十里香
夢入芙蓉
我細小的影子是否
在你心上

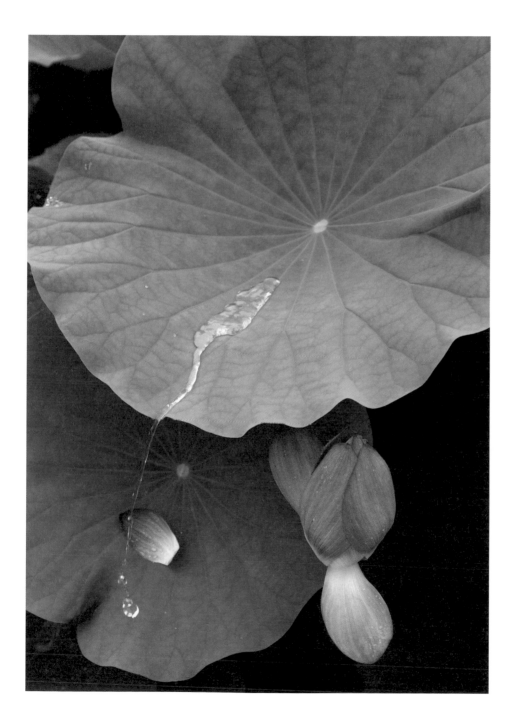

荷花夢見風

我們溜出小船
早晨的風
輕聲喚著我的名字
荷花夢見風
風夢見我
我夢見昨天的黃昏雨

荷花的渡船

聽你說
我們圍繞著
聽你說
從春天到夏日的旅行
秋天傳來的訊息
在雨水中敲打密碼
時光的邊緣
有人呼喊荷花的渡船
請再說一個故事

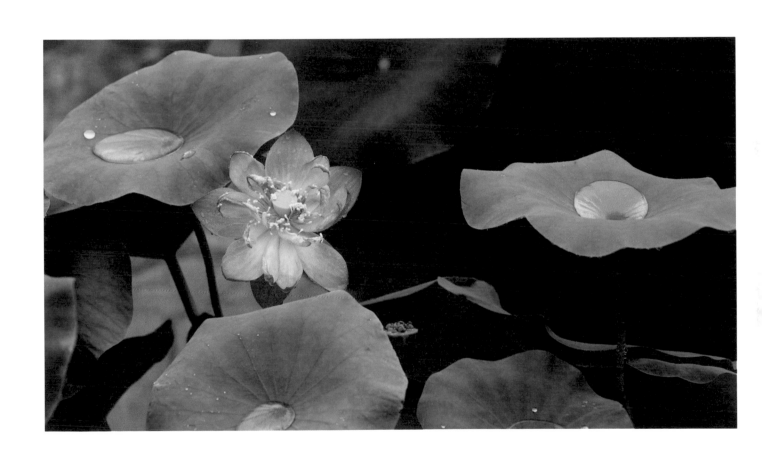

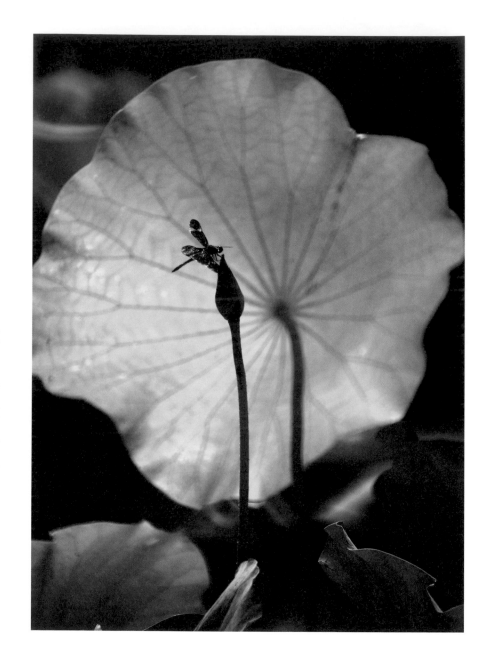

就是因為你

看看我的舞步
瞧瞧我的舞衣
清晨
午後
黃昏
尋訪翠蓋
邀請荷香
就是因為你
我流連忘返
尋尋覓覓

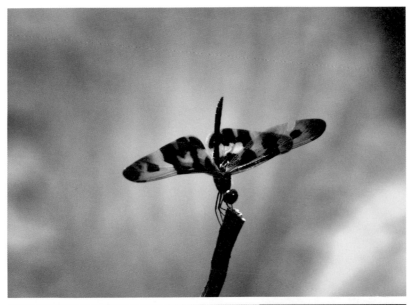

夏荷的第一個微笑

日光

向我們飛來

張開盛情

從一個誠實的呼吸開始

不要喁喁私語

靜寂

夏荷的第一個微笑

秘境醒來

只有你知道

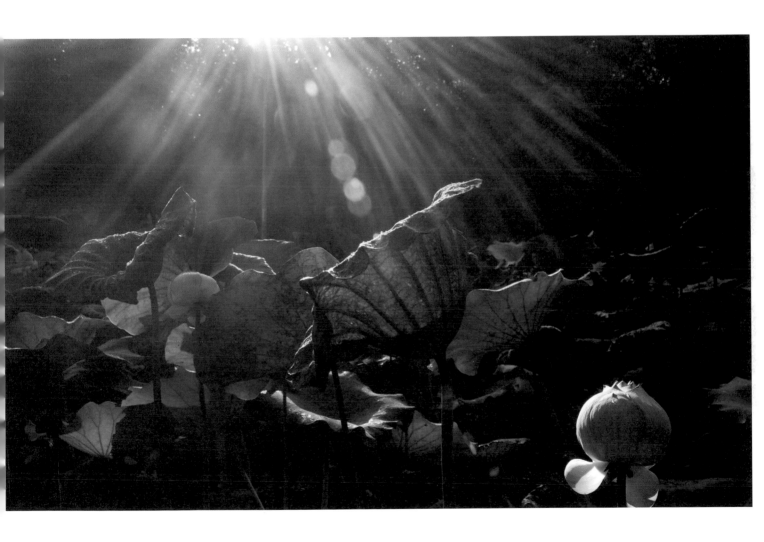

荷塘本色

只要看見你
所有的黑暗都會退去
你不只是一朵荷花
你是宇宙
我在此生尋你
以愛追尋
我知道
我所有的分秒都是有意義的
我的呼吸連結著遠方遠方再遠方
另一世的你
在荷塘生長
綻放

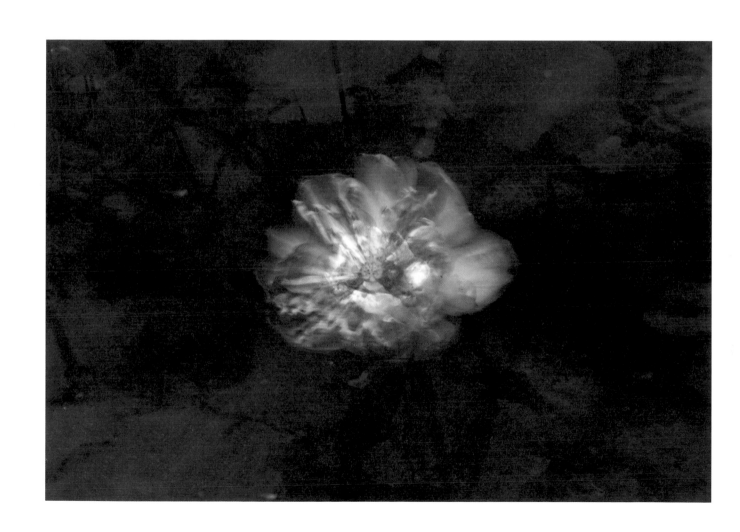

靛藍色的夢境

風來到面前
我們踮起腳
清晨在歌唱
波光迴旋
我是你的寧靜
你是我的不安
是誰
召喚靛藍色的
夢
境
是寧靜或是不安
或是遺忘

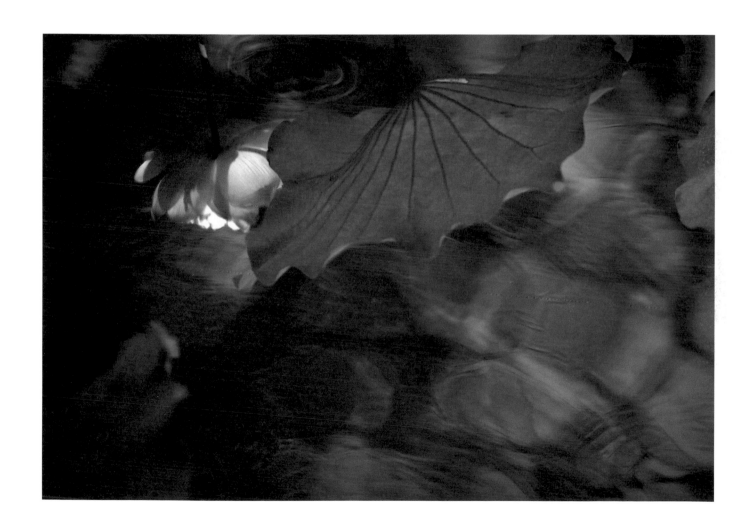

慈愛

孩子
荷塘不是沉默的
遊魚在談天
荷葉在歌唱
荷花和波光捉迷藏
昆蟲嬉戲
天空有飛鳥和雲朵
池邊駐足
風去風來
雨來雨去
午後黃昏
我們一起遊歷
你是否還帶著晨曦和露珠

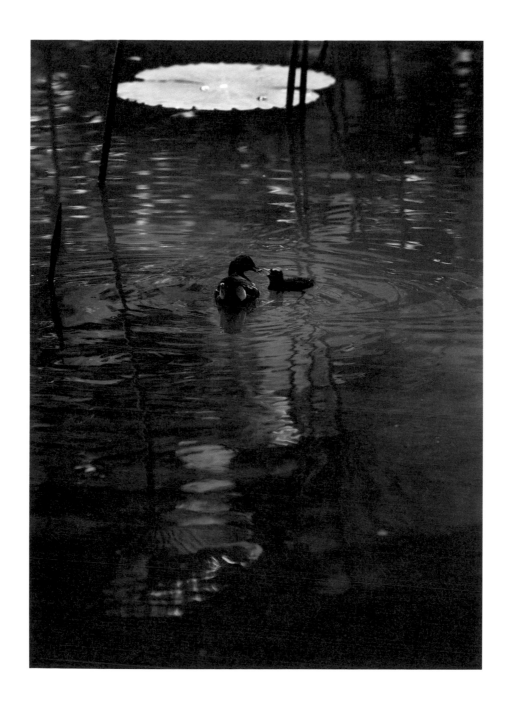

夫唱婦隨

說好要和你一起賞荷

荷花正看著我們

那朵花就像我遇見你的那個夏天

下午三點十五分三十二秒

我看見你經過身旁

美麗如荷

為荷會遇見

荷為人生

人生為荷

因此我就一直追著你

跟著你的腳步

隨著你

徐緩的轉動

然後

我們一起向前走

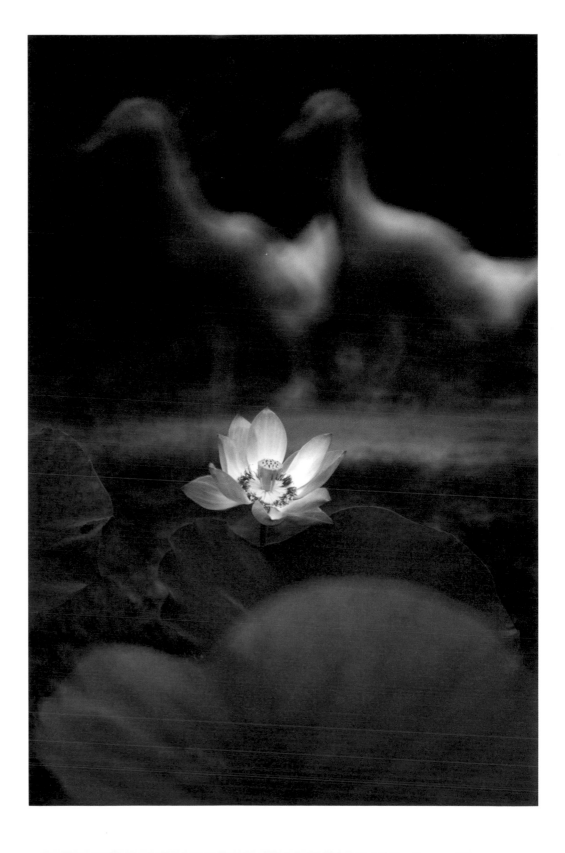

自 憐

這是我的記憶之書
我在荷塘
記下我的身影
只有荷葉理解
只有水光明白
穿越黑暗
思前想後
我醒來
你們是否也醒了

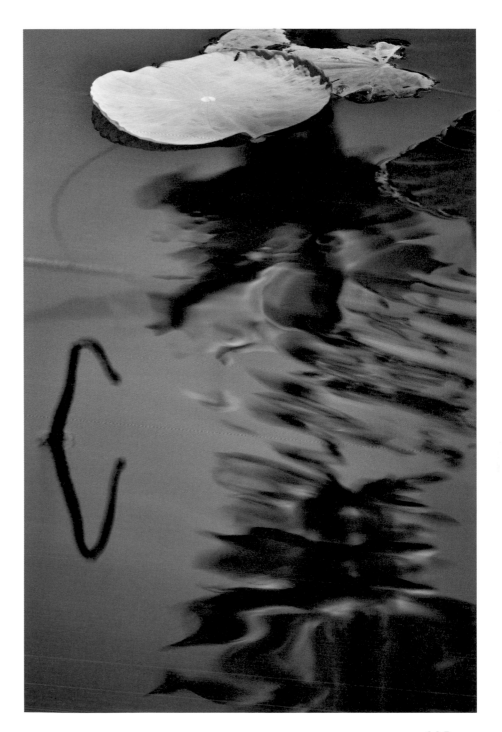

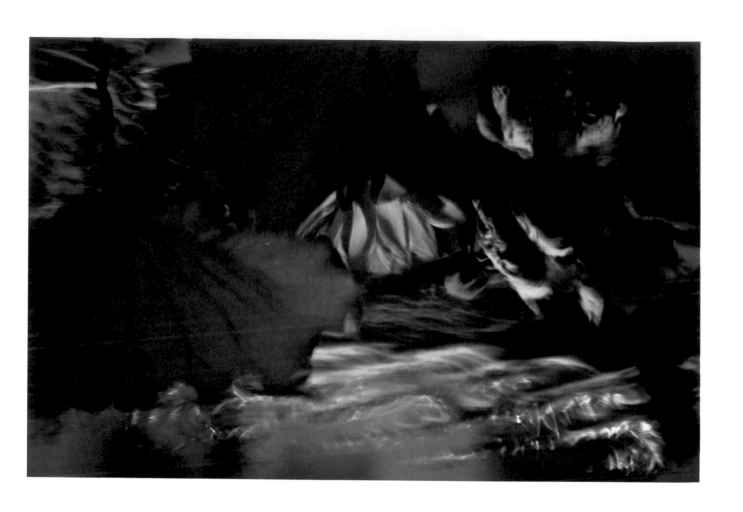

盛夏轉身

盛夏喧囂

顛倒世界

天藍

花紅

葉綠

所有的一切轉身

美麗的裙裾

忘了語言

只記得夢境中的搖曳

116

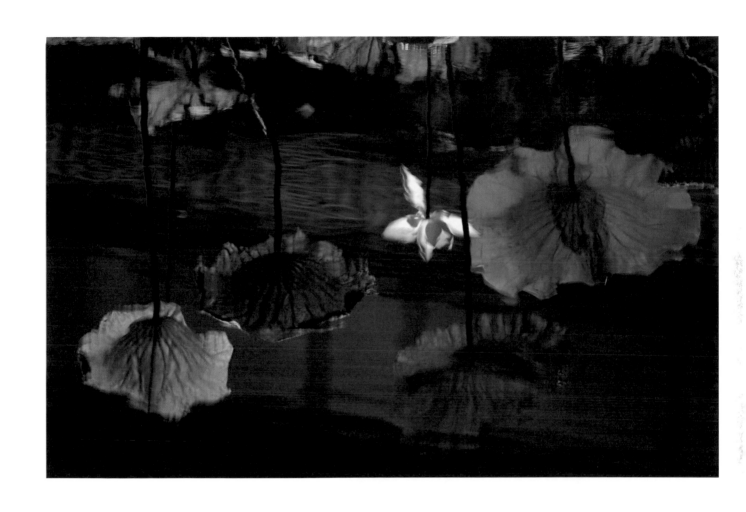

你是我的宇宙

荷葉輕飲
一盞盞月光
水波美人笑盈盈
清香開了花
你是我的心
你是我的宇宙

117

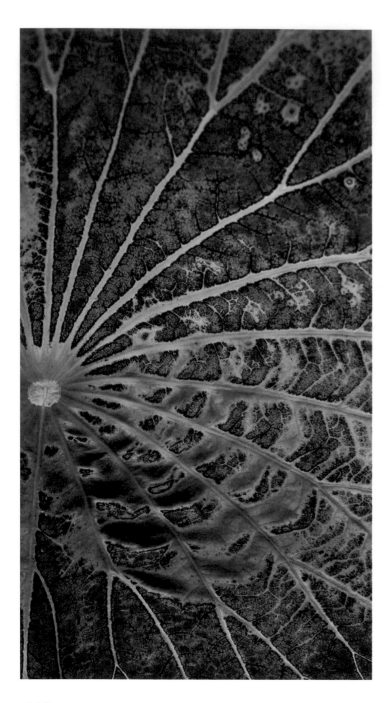

歲月

漸漸放下
放下不是失去
不是消失
秋日向夏天走去
夏天與秋日踱步
冬日還沒有成熟
沒有人遺落春天
另一種風景找不到時間

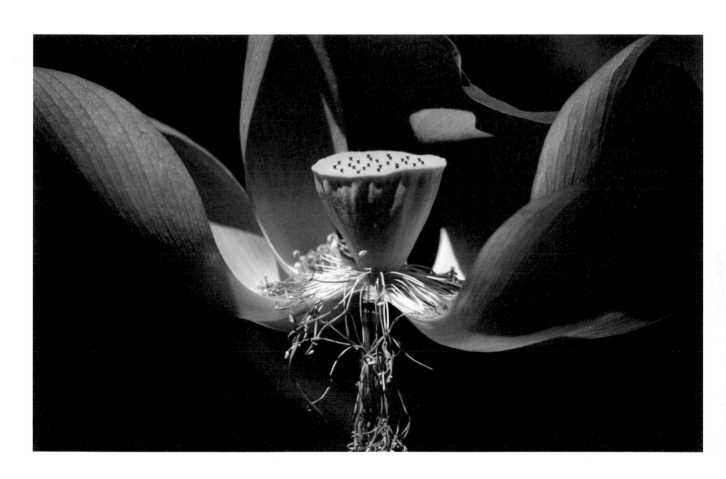

聽見微笑

沉默的微笑
秋天
心房
聽見

逝
水
年
華

記憶的果實

繁華落盡
花瓣遺忘了
昨天的眼淚
我的心包裹著你的心
記憶的果實
開始生長

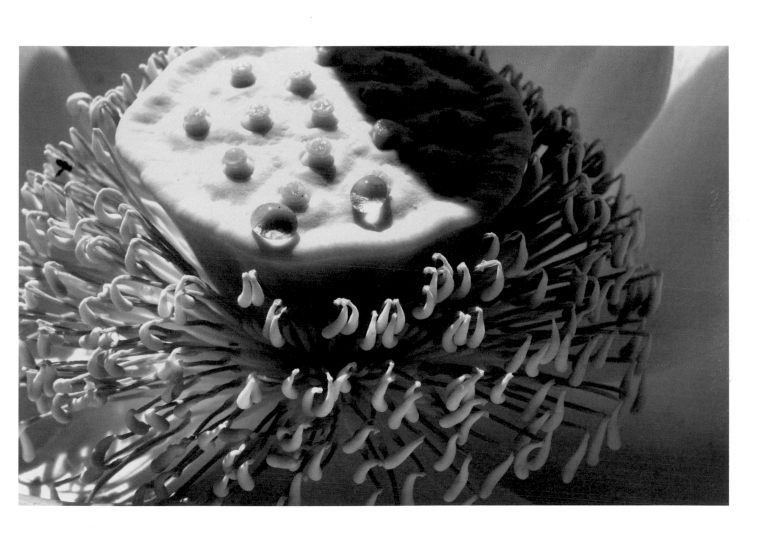

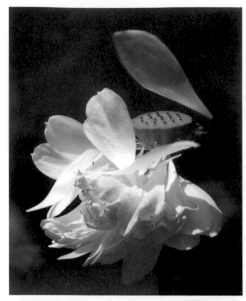

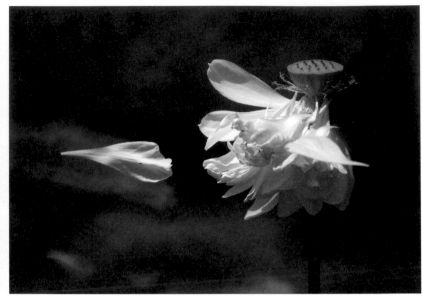

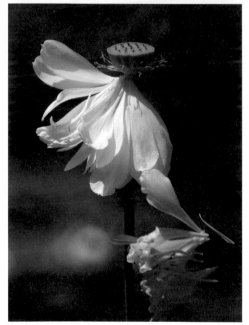

流 連

時間拉著我

秋風蕭瑟

離開是什麼樣子

捨不得離開

寫給你的情書

還沒有寫完

逝去的日子

浮游的雲朵

請讓我再停留一秒鐘

半秒也好

或是萬分之一

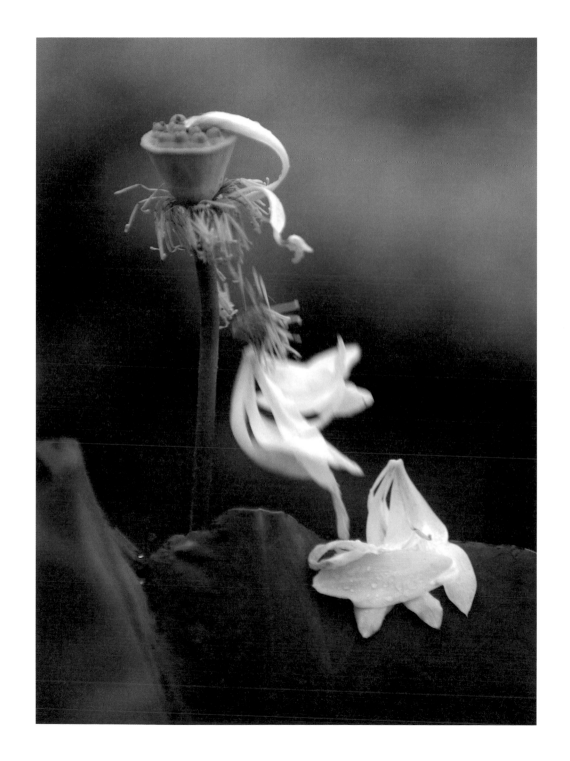

秋之謳歌

誰在瀲灔轣轆
荷花一瓣寄相思
相思造船
明月千里
原來是
月光啟程攬動秋水

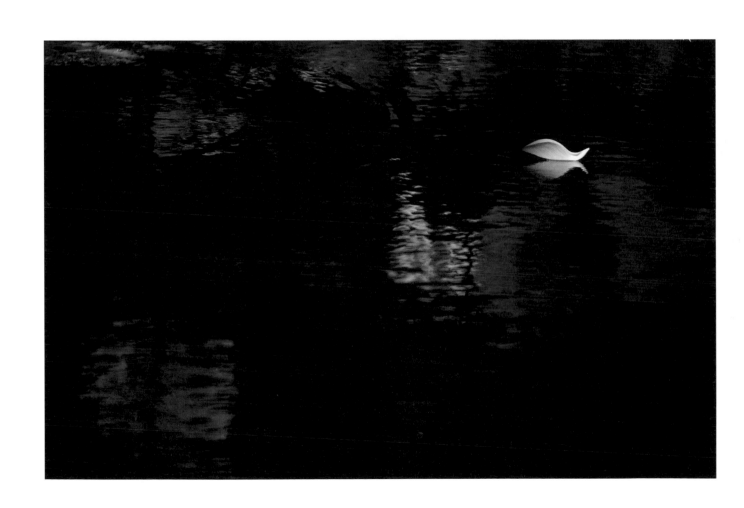

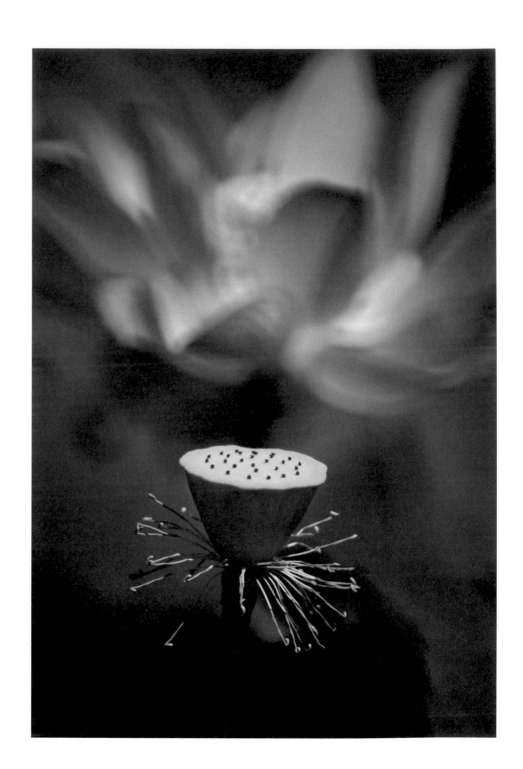

憧憬

花開艷麗
花落清寂
荷為美
何為美
不忘初心
最美

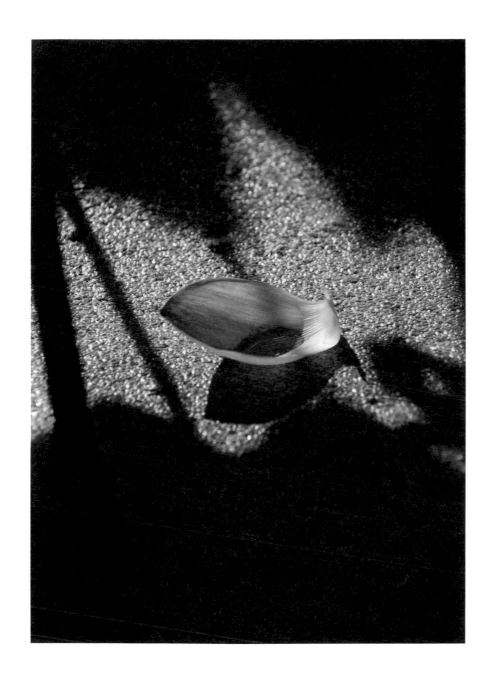

荷不上船

落在浮萍
我是秋日最後的花瓣
航向彼岸
不是幻影
荷不上船
為了還在湖上的
風

樂章

經歷預寫的旅程

生老病死

愛恨情仇

荷處是歸途

秋晨

天上來的樂譜

一瓣音符落下

且看我們如荷彈奏

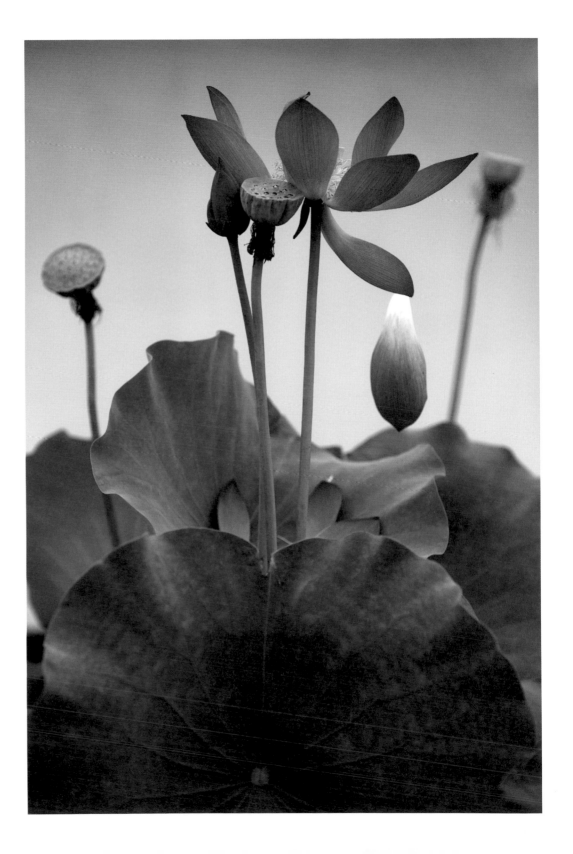

如幻似真

何為人生
荷為人生
人生為何
人生為荷
那一個是真正的我
湖面如鏡
鏡面如湖
如幻似真
我是荷塘秋天忘記的微笑
微笑忘記了荷塘秋天

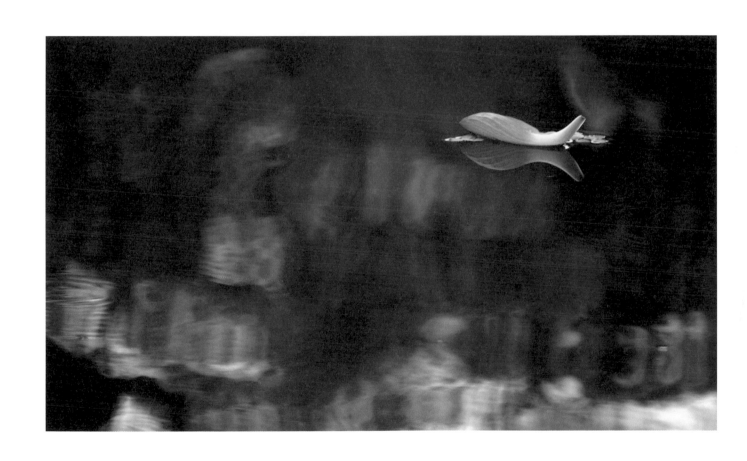

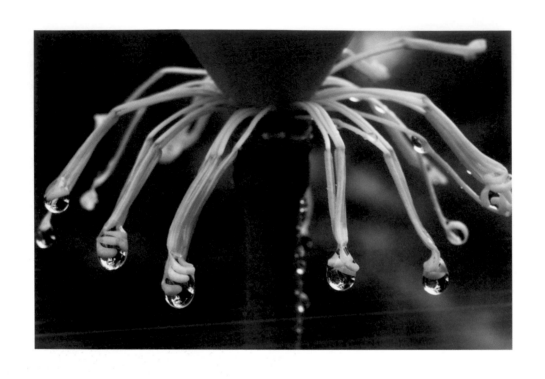

童 年

旋轉木馬
飛天椅
季節的黃昏
風張了帆
他們說起時間萎落
世界沉默
只有孩子清澈的眼睛
看見晨光捉迷藏
未來的花朵在風中

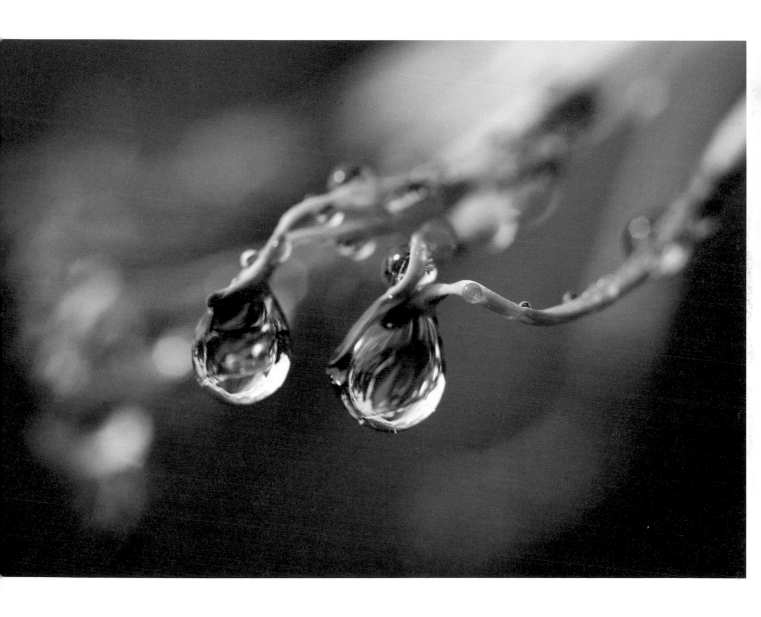

荷處有心

荷花　　　　　　　　外在凋零
何處來的花　　　　　內在生長
你是我的未來　　　　有心不老
我是你的過去　　　　荷處有心
花謝之後見蓮蓬　　　心在蓮蓬
夏天漸遠秋光近　　　心不老
　　　　　　　　　　夢還年輕

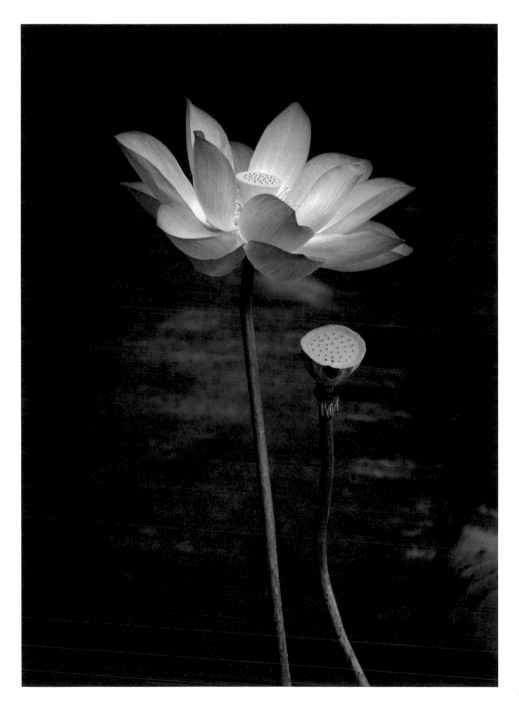

荷花迷路

蓮蓬掩映
冷風催促
大家都準備離開
秋天最後的一朵荷花
等你
時間迷路了
我的心還在春夏之間
你會來 ——
一定會來 ——

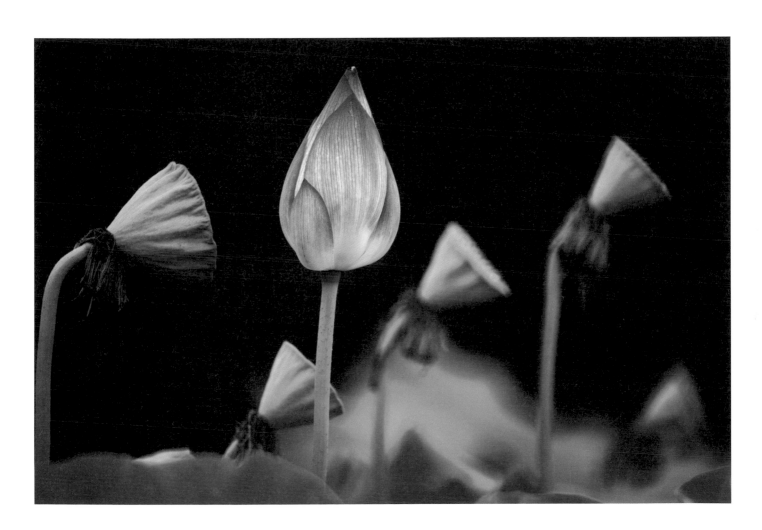

迴

冷風呼嘯
青綠
搖搖晃晃
枯黃剝離
絢爛凋落
時光的信使
黑雲的腳步
秋緒離愁
我已恍惚
誰在叫喊
徘徊

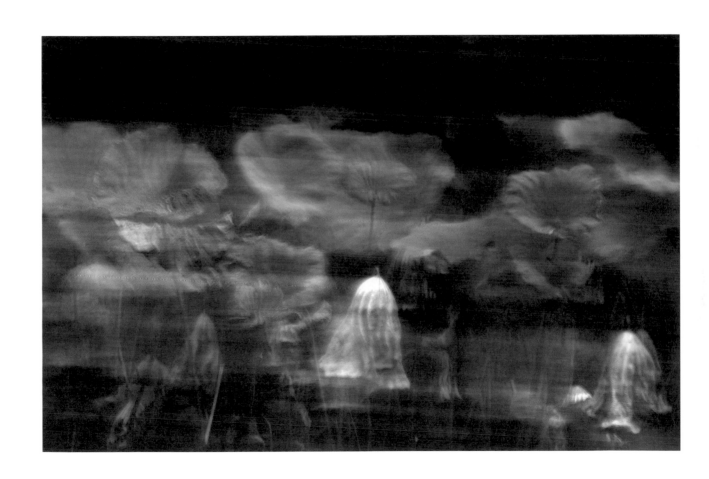

相思花床

荷香依稀

夢依稀

相思跌落水中

細語潺潺

為你

織就一席花床

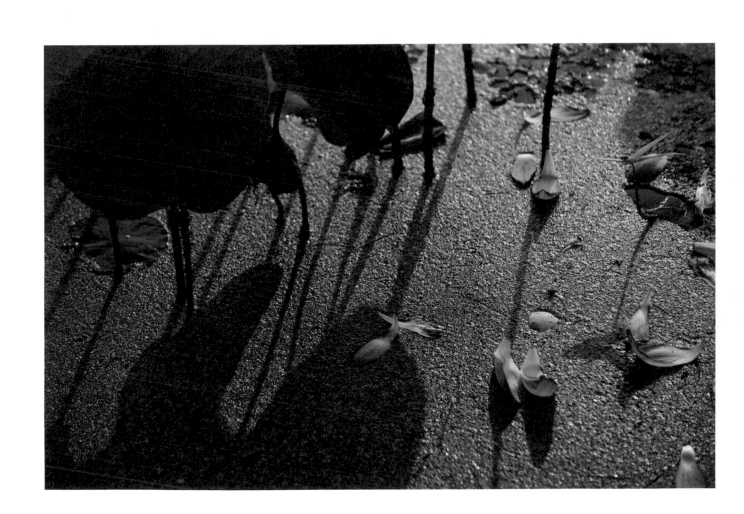

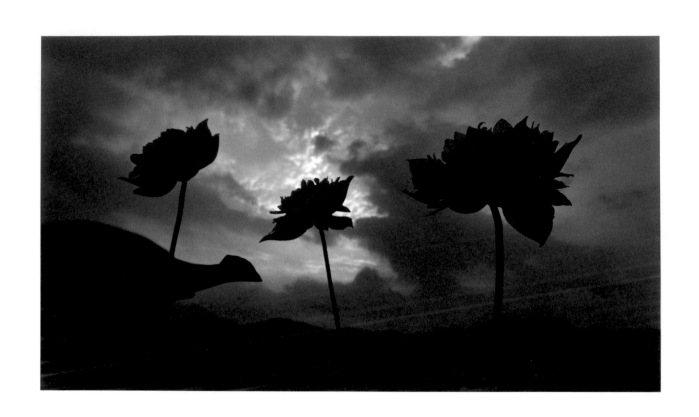

晚霞

聆聽寂靜
我從千里之外趕來
流逝的光
佇立
晚霞天色
踮起腳尖
騰空而起

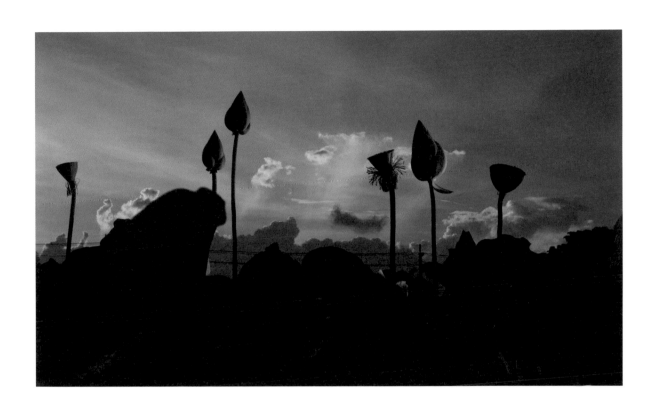

十一月的光

遺忘啃嚙黑暗

憂傷的網

只要你不忘記

只要你漸漸想起

花瓣乘載十一月的光

等待河岸時間

帶著我們穿越靈魂的荒原

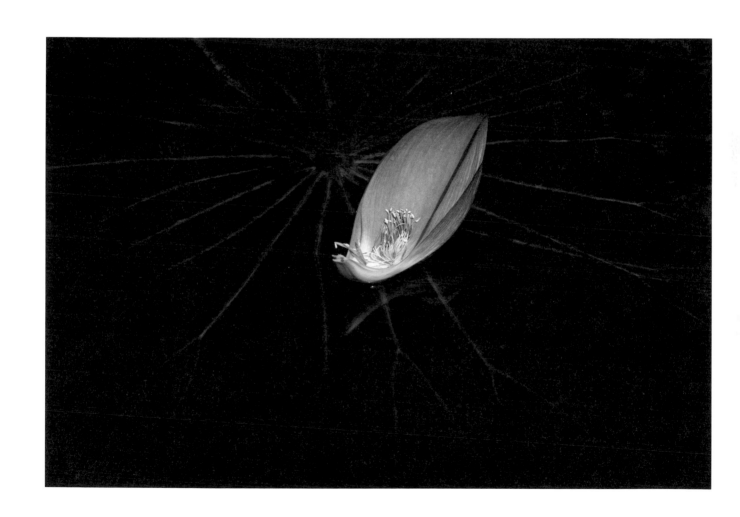

秋天的舞蹈

荷花不見了
落盡繁華
香氣餘波
荷花去了荷處
月光包裹
踏出輕盈腳步
張開雙手
轉動夜晚
跳舞
只要跳舞
離開的歡笑也會回來
一起跳舞

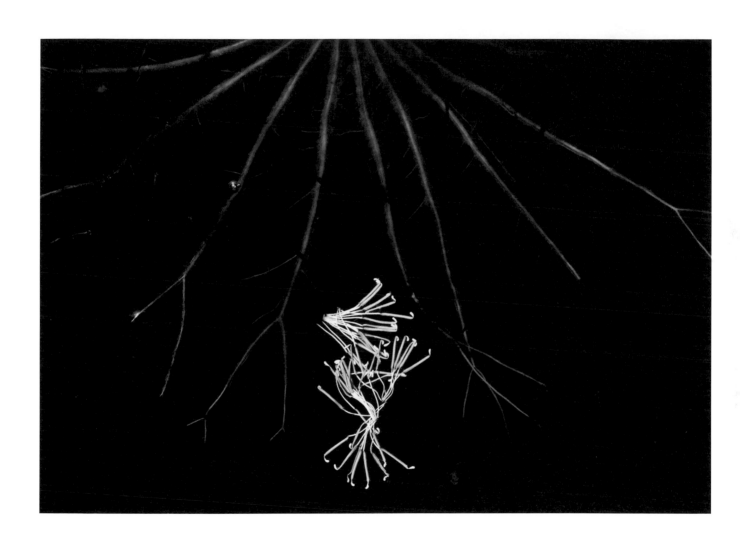

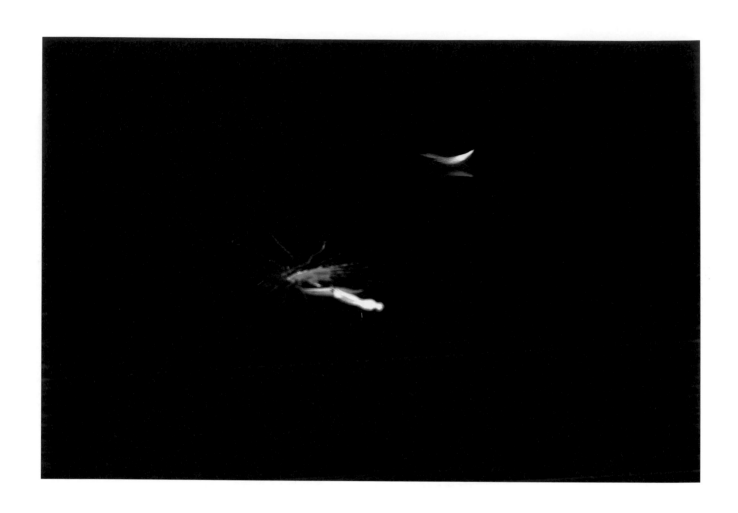

飄 零

孤獨是一條船
無法到達你的心海
遼闊的夜
悲傷無法靠岸
最後的花瓣
顫抖的影子
是否有人記得
遠方還有一個哭泣
不知道如荷翻譯

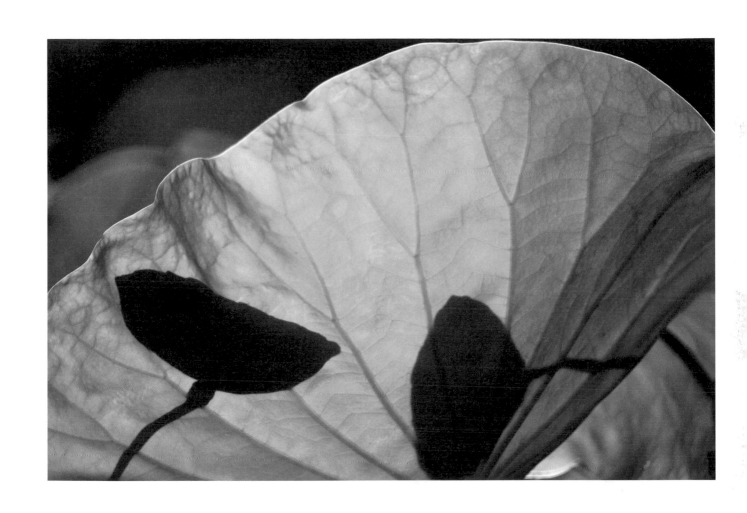

悄悄話

只想對你說
不給別人聽
一張荷葉好說話
蓮蓬正秋天
趁著沒有人看見
為何我愛你
我忘記了上面的草兒
再說一遍悄悄話
應該是
為荷我愛你

149

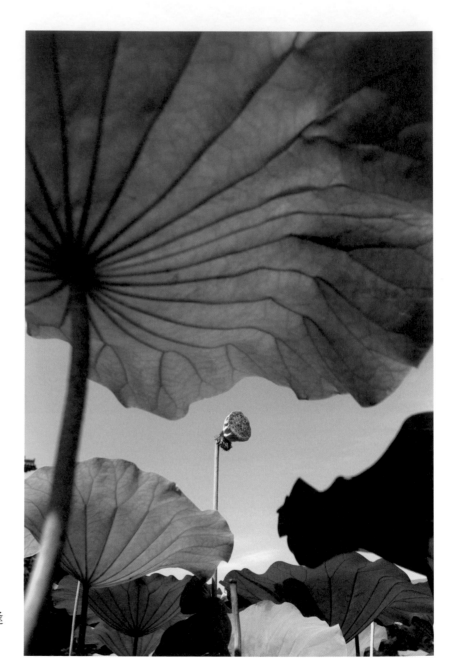

無悔

杯子裡盛滿平安
秋日呼喚微風
蓮蓬呼喚陽光
荷葉呼喚天空
我們向天祈禱
送給荷塘
送給萬物
送給看見或看不見的相逢

150

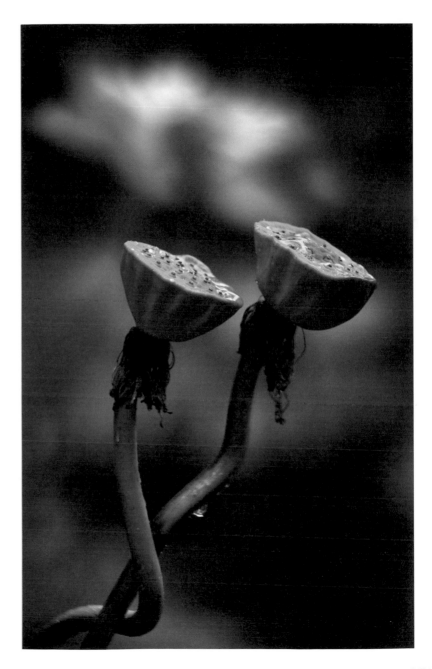

纏綿

蜿蜒曲折
溫柔纏繞
一千年前的因緣
你的心藏著我的心
我的夢藏著你的夢
無論如何
都要和你在一起
散步
不管紅塵喧囂

奉獻

慈愛的房間
蓮房
我的心住著你們
花謝之後
心的果實
蓮蓬包裹
孕育蓮子
無所求
只要你們過得好
把希望帶去
蓮子心
心連子
生生不息

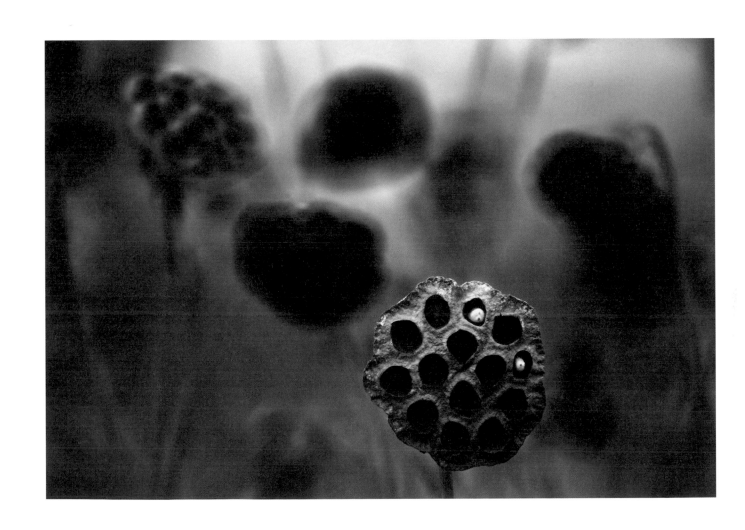

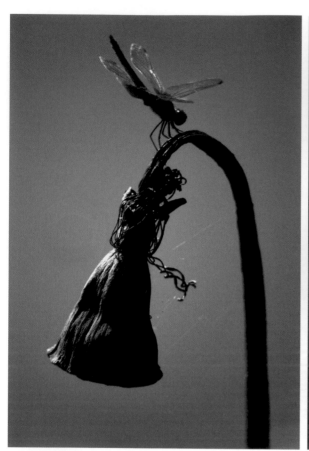

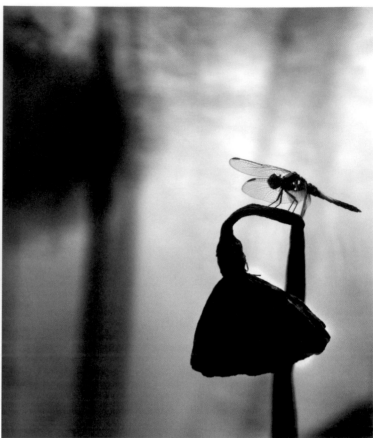

154

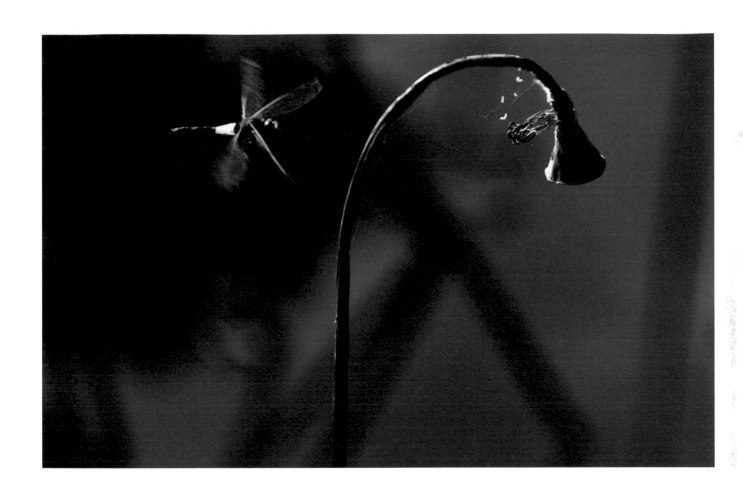

思想起

駝背腰彎
漸漸老去
你探問我枯黃的皺紋
數著我美麗的記憶
早安
晚安
陪我老去
我心悄悄開著只有你看得見的花

155

荷花遺忘的事

跟著我
往前滑行
那些荷花都到那裡去了
深秋
稀疏荷葉
冷風水霧波光
荷花遺忘了什麼
是不是忘了
還有紅冠水雞

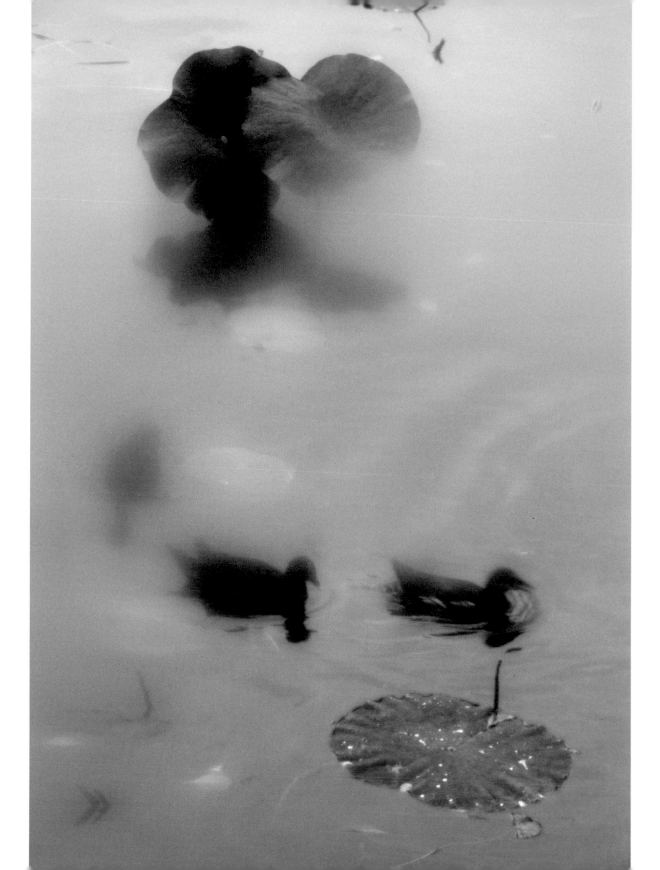

謝謝你的親吻

謝謝你來
謝謝你記得
謝謝你的親吻
我們曾經一起旅行
曾經美麗生活
我將遠行
最後的時光
我的心因你而跳動

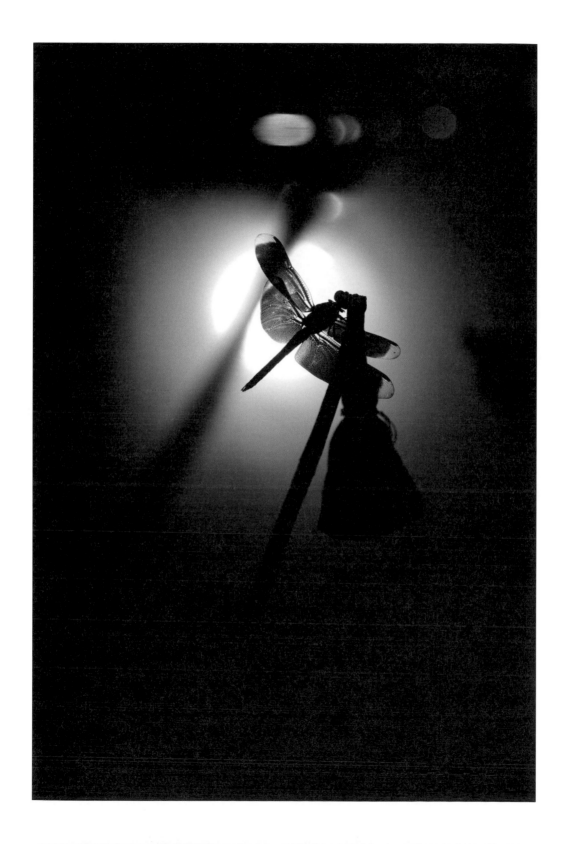

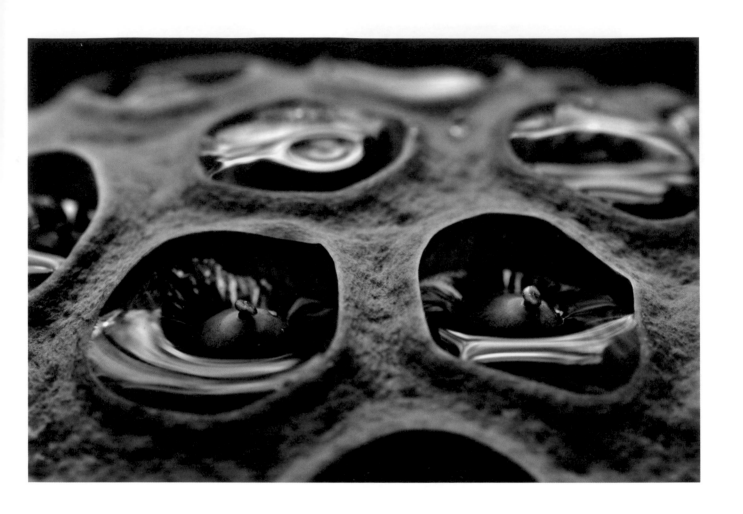

孕 育

從愛裡生長
一顆顆種子用心呵護
為你說故事
天光月色
蟲魚鳥獸
宇宙萬物
相愛相親
一定要記得我們的秘語
為荷而生

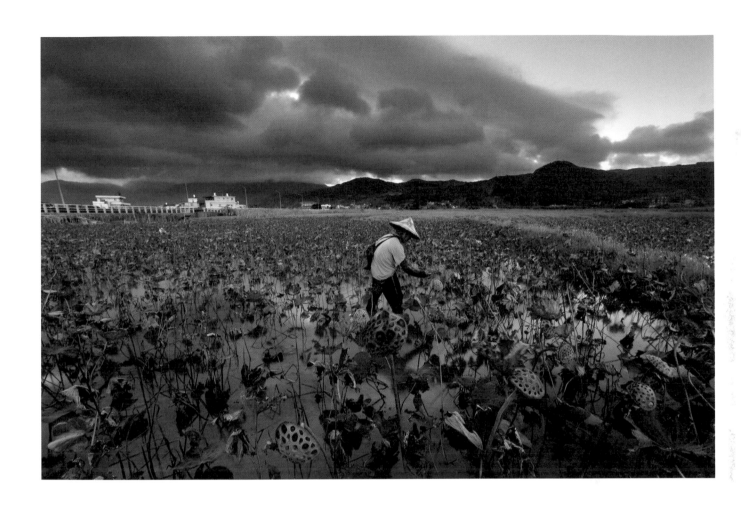

採收

蓮子已成荷葉老
彷彿依稀
北宋女詞人李清照才剛寫的
句子
此刻你已採收
是否記得第一句
湖上風來波浩渺
風雲變色
孕育許久
你摘去我的所有

161

蛻變

以為沒有了
以為全沒有了
你蜷著身子
在最不起眼的邊緣
為何
枯萎變成另一種樣子
你是怎麼躲過那些蕭瑟和呼嘯
悲傷是養份
痛苦是滋潤
我知道無論我成為什麼樣子
你都認得我
未曾改變的心
只有你聽得出
為
荷
的頻率

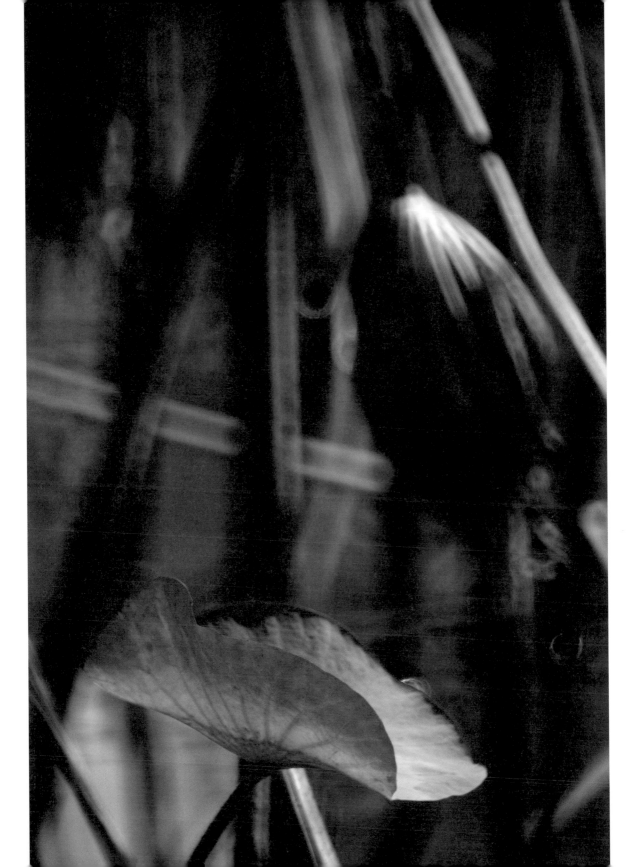

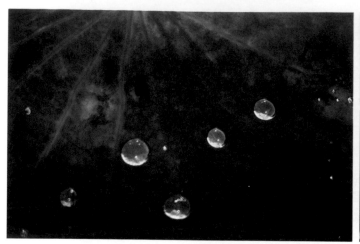
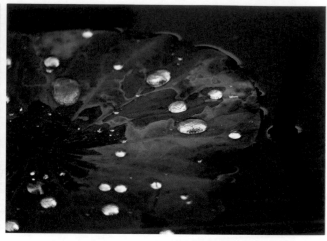

秋詩翩翩

菡萏香銷翠葉殘
西風愁起綠波間
南唐李璟的 《攤破浣溪沙》
秋日吟詩誦詞
荷葉零落
荷塘為誰佈景
莫非是為韶光
或是為遠道而來的你

164

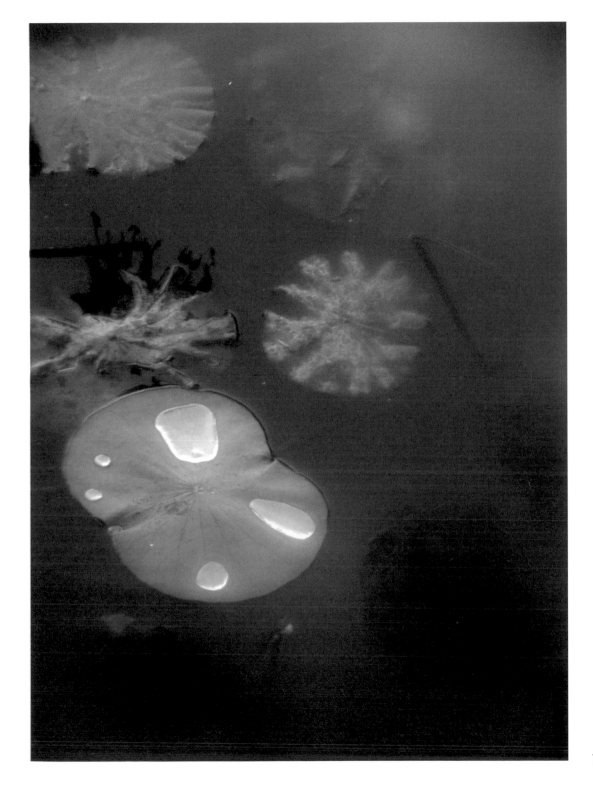

秋詩裁縫

玫瑰色
淺綠
淡紫
鵝黃
粉紅
再加上一點點白
風的信差
送來
今年
秋光裁縫的衣裳
暗夜為荷而穿

最　美

望著你

楞住了

捨我其誰

我是秋天最美的荷葉

旋轉風華

飄舞波光

不可思議的大齡

智慧色澤

姿態絕麗

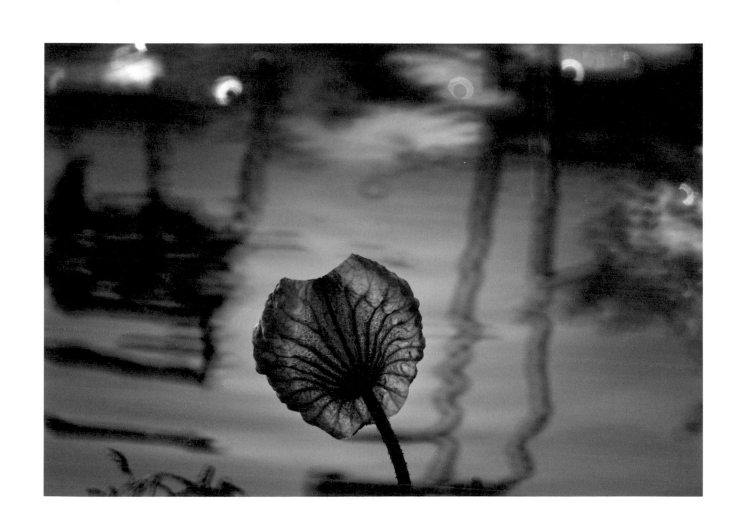

發光的信

捲起西風寄來的信
殘荷敗葉
希望不可或缺
相信不可或缺
活著
閃閃發光
你是秋天的密函

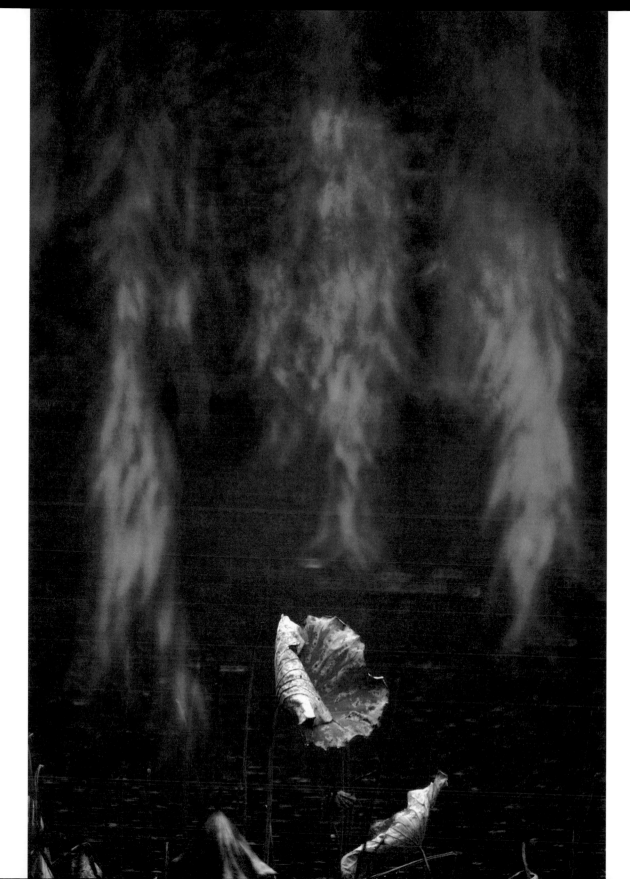

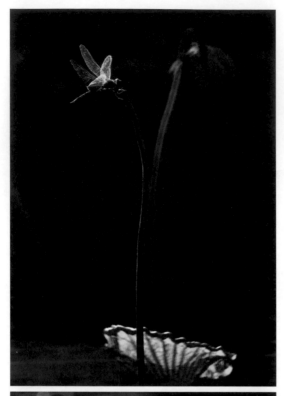

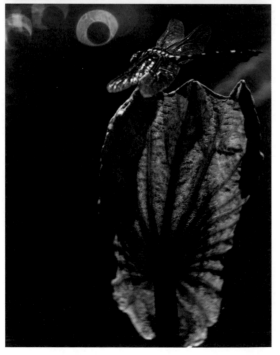

等待

時光烤焦了我
相思不寐
走過愁風愁雨
層層疊疊
李商隱的名句
留得枯荷聽雨聲
千年之後有新解
留得枯荷待蜻蜓
伸長脖子
等你這一句

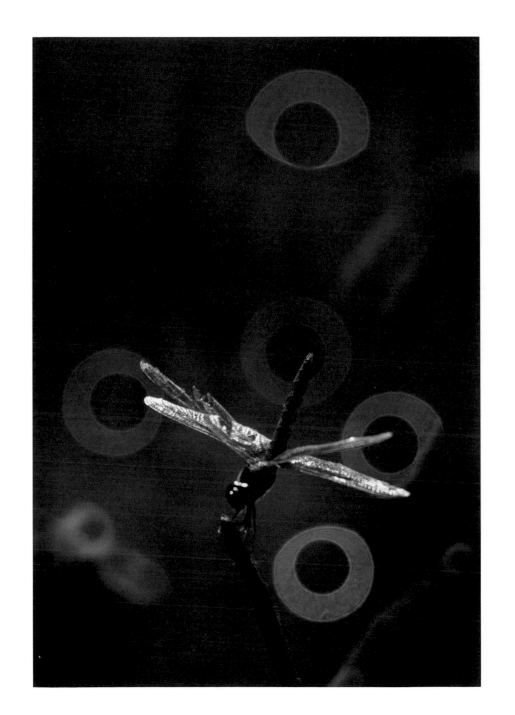

閃　電

你的親吻是閃電
愛你的真
愛你的皺紋
愛你的乾瘦
愛你的枯槁
愛你
未經梳理

173

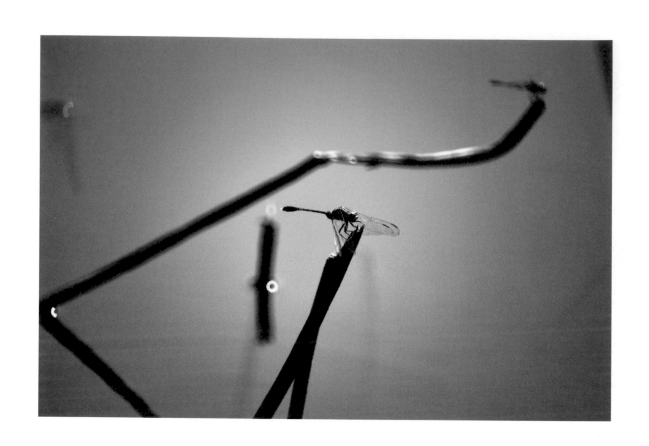

如夢青春

因為你
我想起如夢青春
我記得你帶來的藍光
我記得你的親吻
我記得你的細語
秋光撥動心弦
無所求
且讓我們再跳一支舞

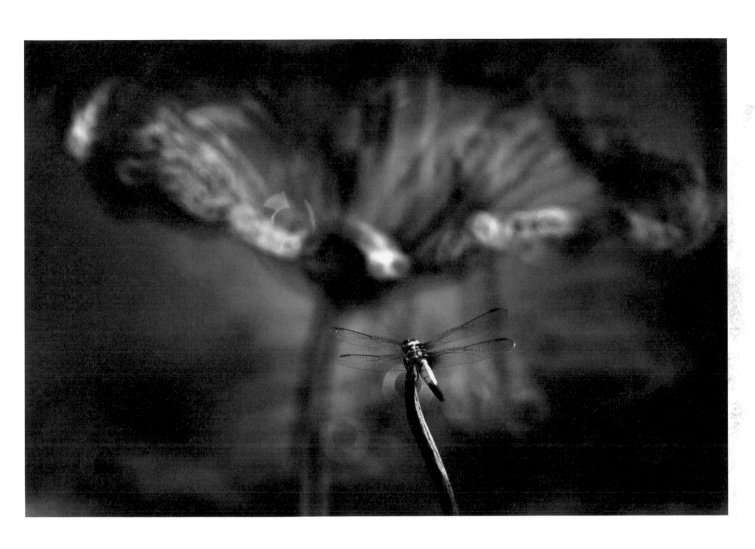

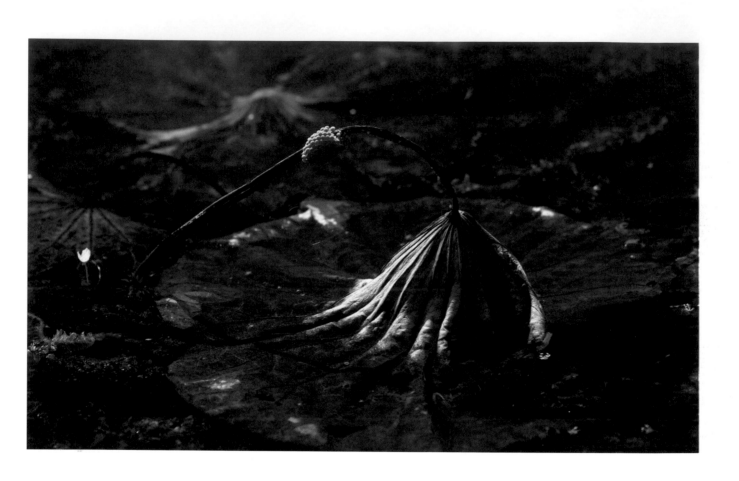

冬之戀

時光吞食了我
一貧如洗
你還愛我
黑暗即將來臨
冬天就在外面
夢境纏繞
你的擁抱是光
無憂無慮

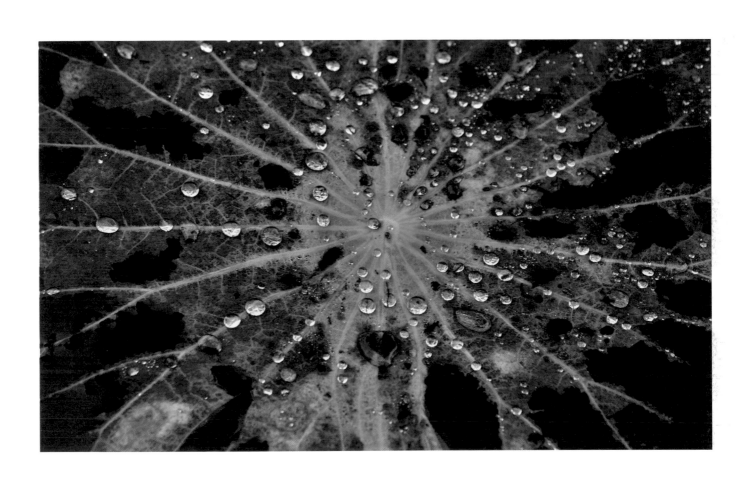

幽夢

凌波已遠
清晨瞇著眼睛
與露珠起舞
翠綠
枯黃
西風吹縐了秋天
為荷
你已讀不回
幽夢是否還在

魚戲枯荷間

荷處有遊戲
魚戲枯荷間
請問魚兒
為何而來
為了繁華落盡的鵝黃
或是為了淺藍
或是誤看倒影
以為遊進了天空
終於離開荷塘

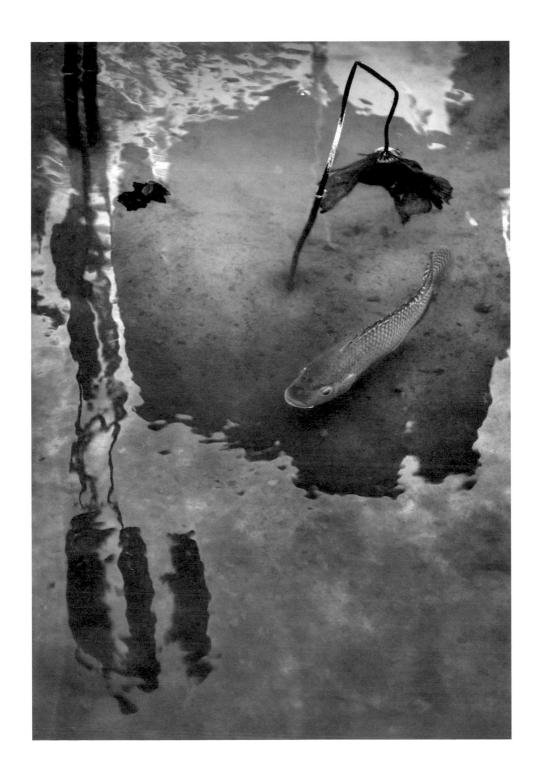

無窮

荒池無窮
葉兒不在家
花兒都去了那裡
且聽
靜靜的
池裡地底
有微細聲音
夢的抽屜
有種子向光的縫隙
打呵欠
剛醒來

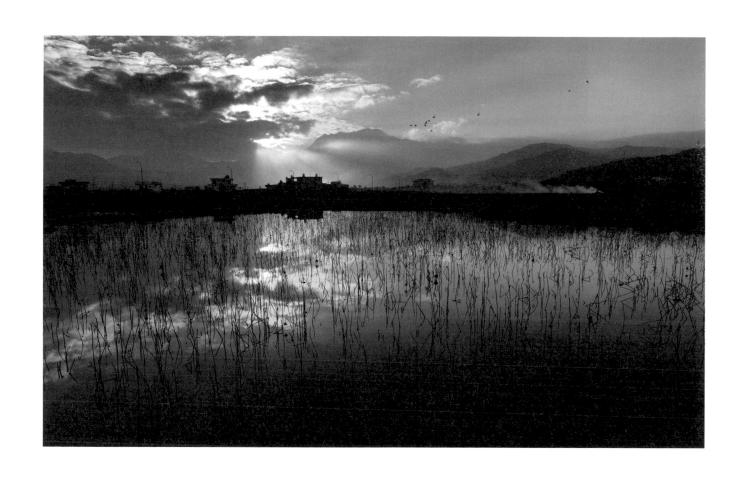

希望

封閉

靜止不動

日光在湖裡播種

水色連天

無窮無盡

等待地底種子顫動

切勿相信表象

太陽正在水中抽新芽

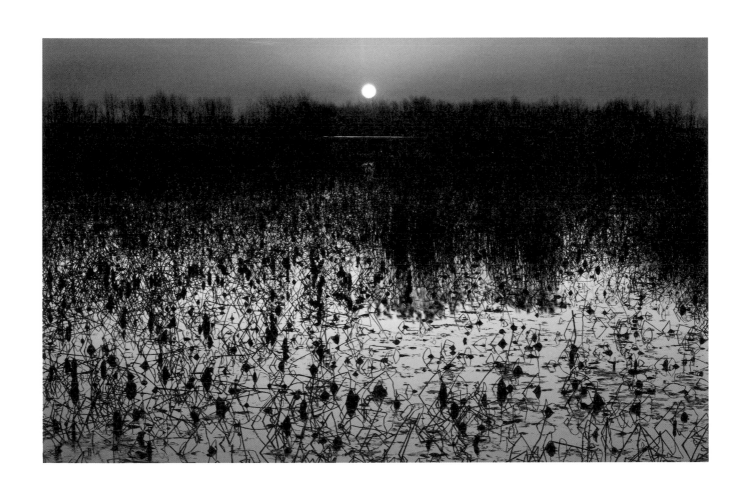

秋天的女兒

都怪我不好
惹你不高興
方才是秋天的女兒溜進來
帶我去風中擺盪
別生悶氣
我們出去散步
聽說湖的另一頭
今晚有月光經過

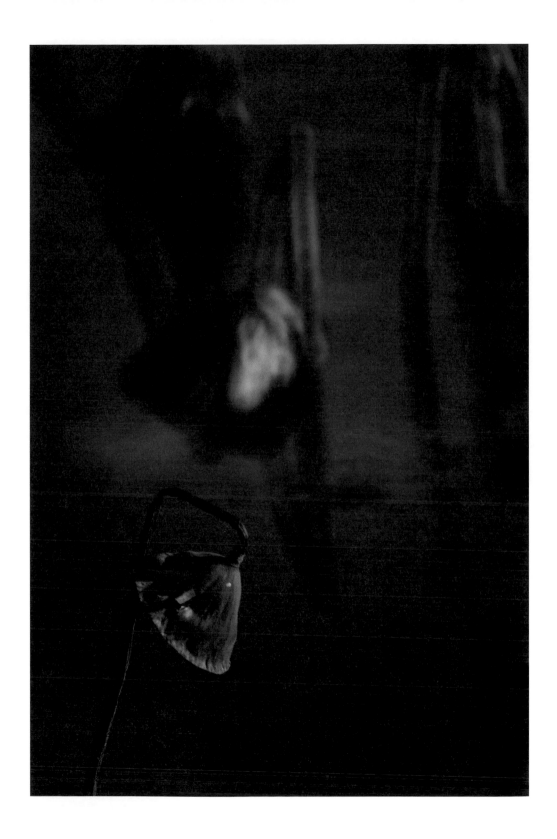

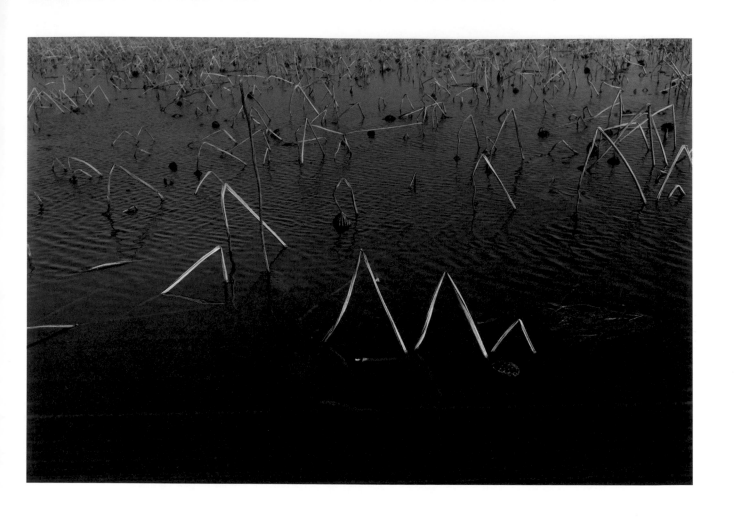

秋水筆記

讓我教你寫字
秋水筆記
寂寞的湖
無邊無際
寫筆記的千萬種方式
從荷說起
從荷教起
一點都不難

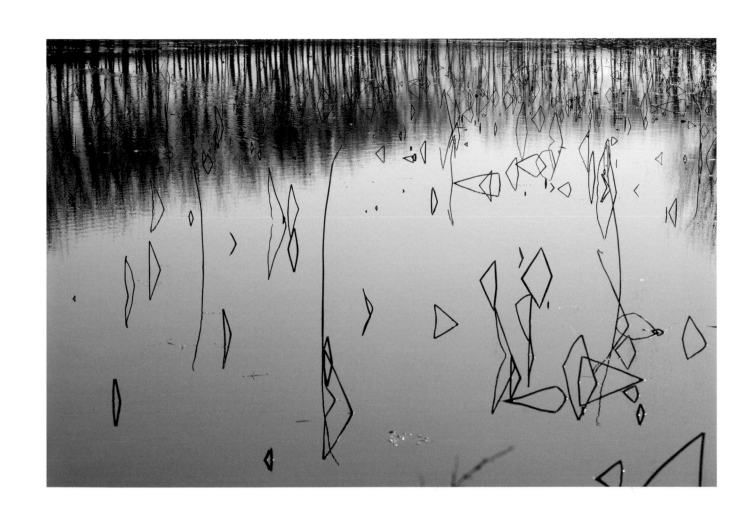

殘荷靜思

沒有花
沒有葉
時間停止
文字冬眠
畫筆凍結
有就是無
無就是有
有無之間什麼也沒有
除了寂靜
還是靜寂

193

冰鏡

零下三十度
我在冰原裡等你
留一點聲韻的線索
地底有人寫詩
冰鏡映照
是否還記得那晚的月光

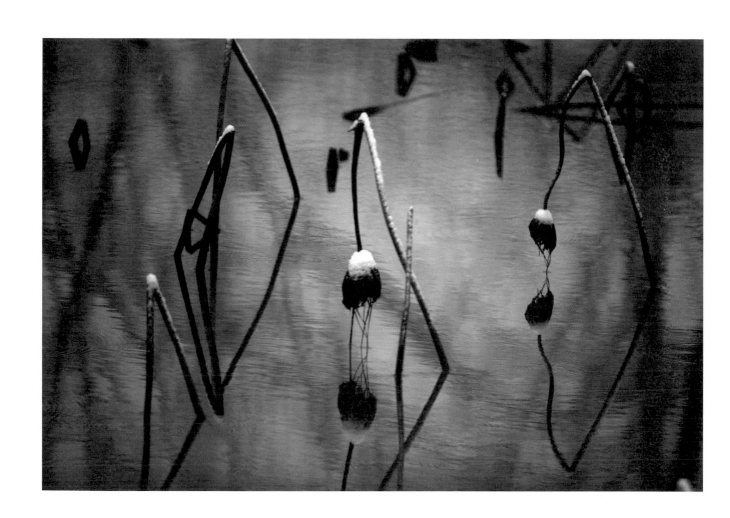

香氣追不回

誰對誰錯

不要再生氣

相逢難得

相依更難得

時光不再等待

和好吧

荷好吧

逝去的香氣追不回

明年還有明年的香

擁抱今年

現在

這一刻

這一秒

荷香

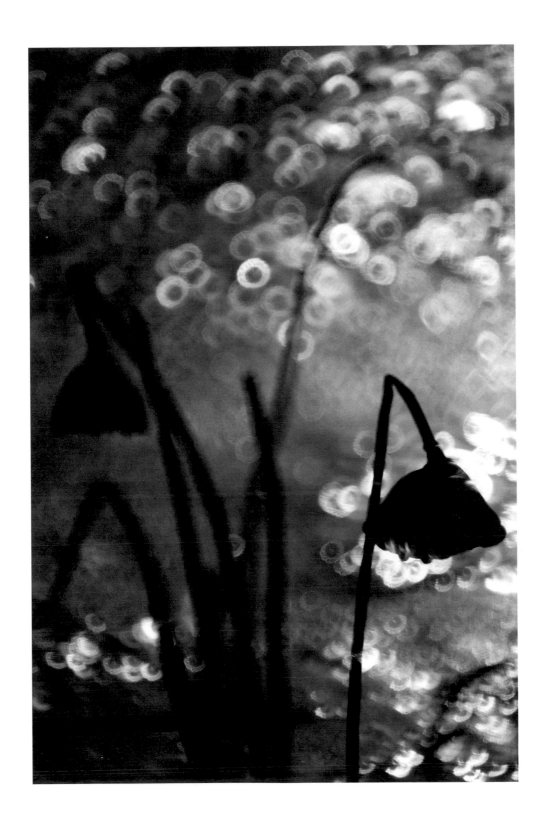

不必相送

不必相送
此去千里我獨行
穿行冬天
雪地裡
如何辨識如荷旅人
你的雙眸是打開春天的鑰匙

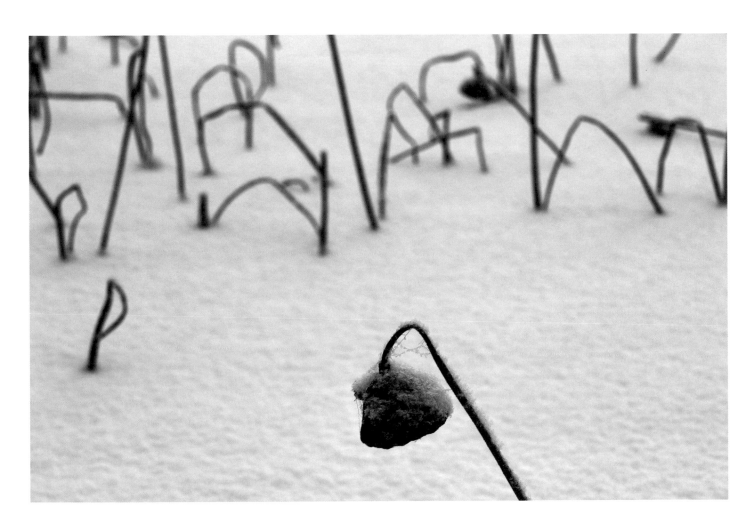

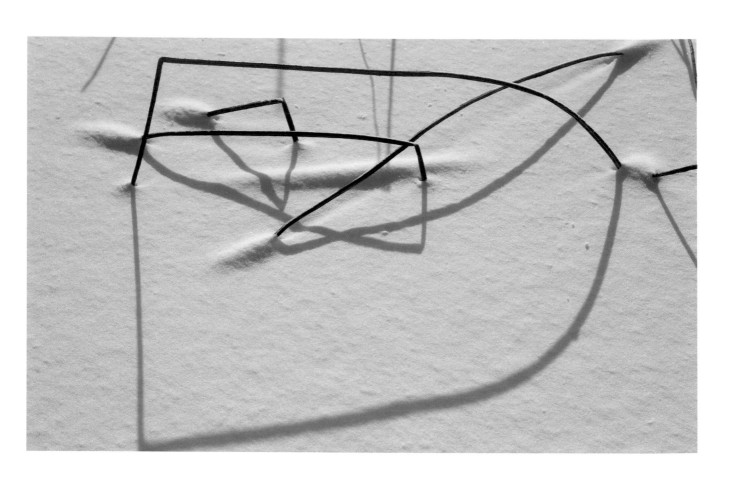

誰在雪地裡

誰在雪地裡
畫杯子
畫盤子
畫星星
畫春風
畫夢
來回穿梭
御風而行
時光作畫

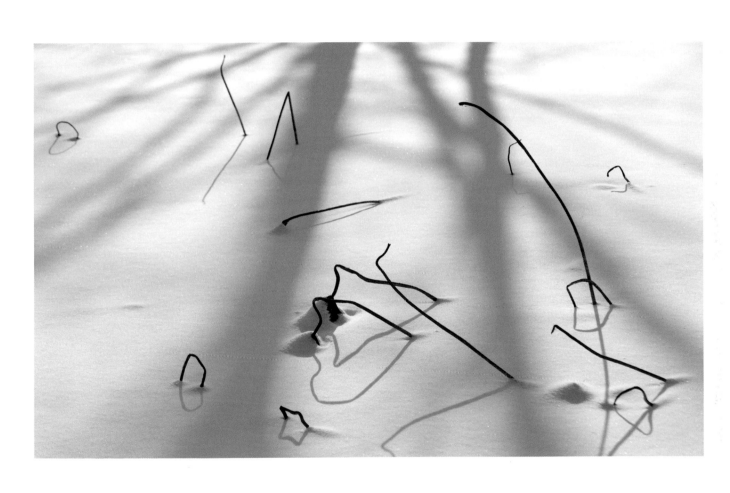

雪 荷

冰封萬里
荷塘月光在那裡
說好帶我來看雪荷
荷在那裡
天空荷雪
無情雪地有情天
夢在地底
沒有電話
沒有網路
只有寂靜抵達

夢

除了雪
還是雪
除了白色
還有什麼顏色
線條與色彩之外
夢在那裡
你懷裡藏著春天
何時得見

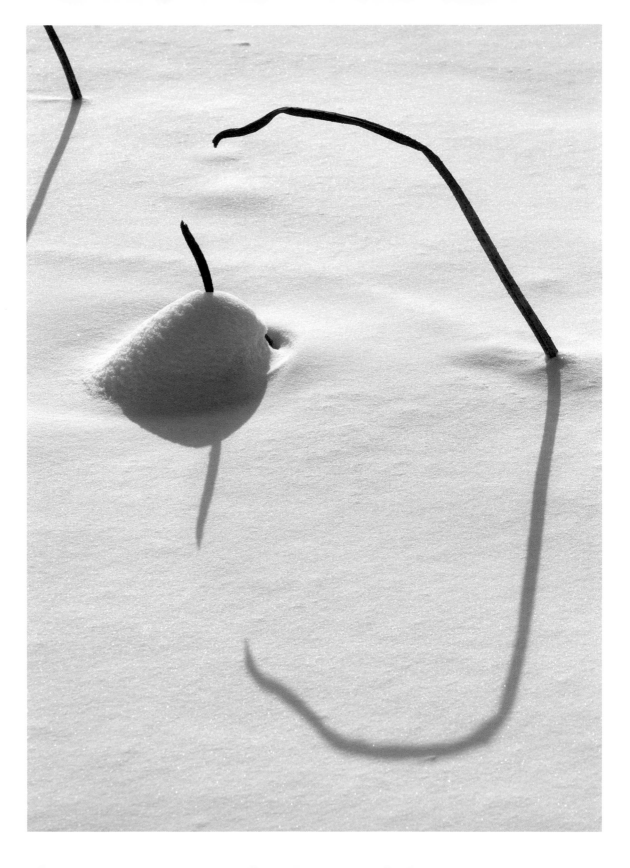

老夫老妻

親愛的
我已老去
來到雪地了
是否記得青春
是否記得往事
追尋一生
原來我們是彼此的寧靜
失去睡眠的夜
原來我們是彼此的月光

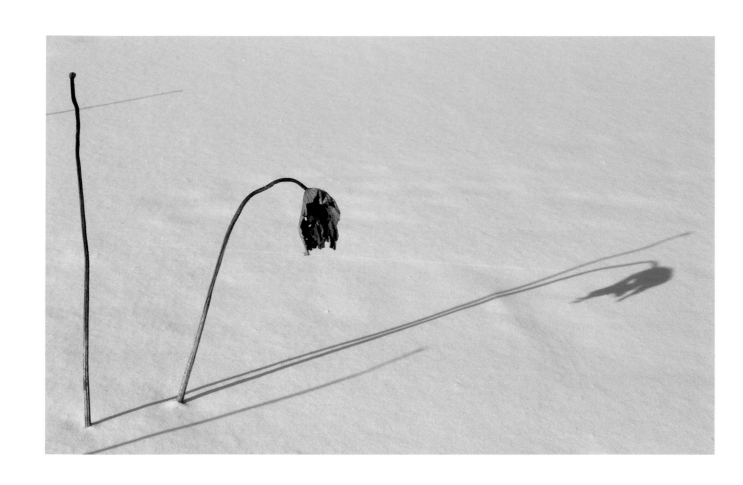

枯荷雙鴨

枯荷小鴨凍野航
北宋黃庭堅的名句
天為地吟詩
地為天朗讀
相隔千百年
小鴨已長大
枯荷雙鴨凍野航
如何

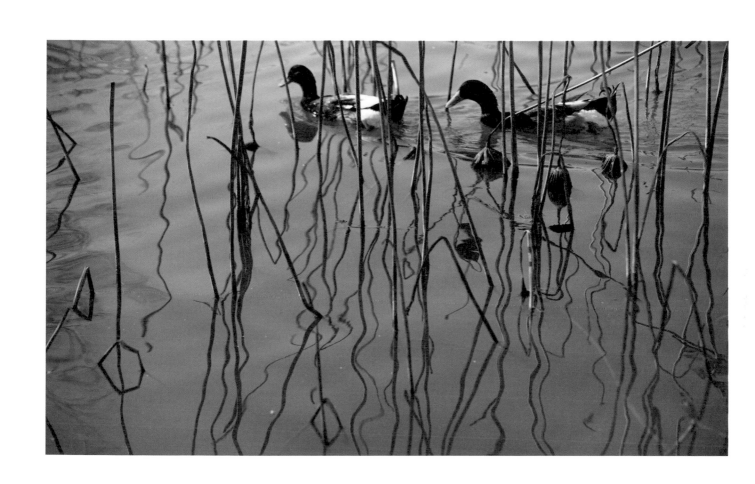

春 荷

古詩有云
翠裳玉腰有粉唇
那裡來的詩
想不起
再給一點線索
我說春荷如豆蔻
時間就快到
下一句在荷處
依然不知道
快去讀讀詩詞呀

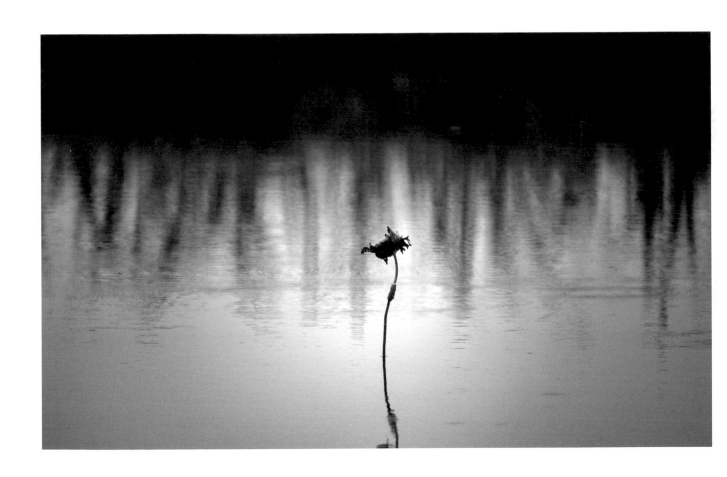

卷 舒

一點點醒來
一點點粉紅
一點點嫩綠
有卷有舒
重新呼吸
荷葉呼喚
迷路好久好久好久
難不成是宋代辛棄疾
枯荷難睡鴨
千百年前
詩中的鴨子銜走
時間

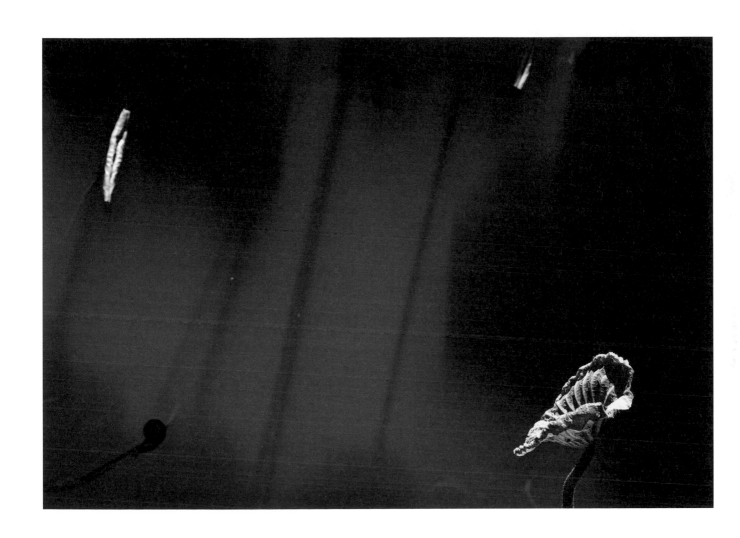

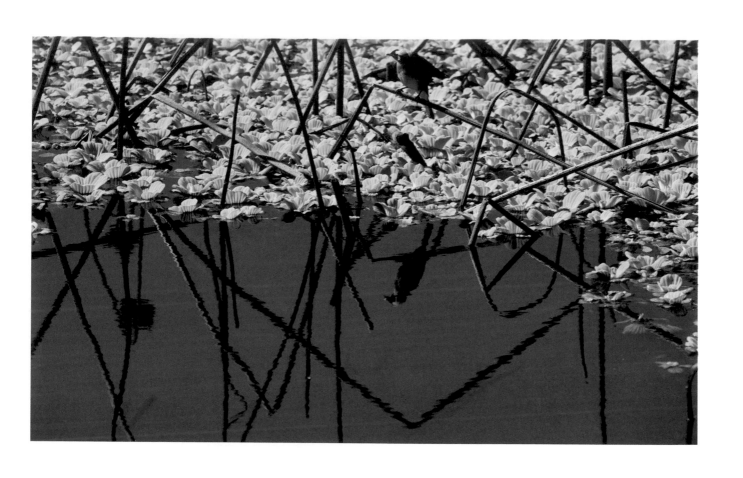

早 春

有點粉紅
有點淡紫
誰調的顏色
水芙蓉想畫畫
乍暖還寒
荷塘剛醒來
枝葉枯瘦
荷在水中伸懶腰
少年賞荷愛夏日
中年賞荷戀秋光
晚年賞荷迷早春
春風為荷忙
今天只畫早春

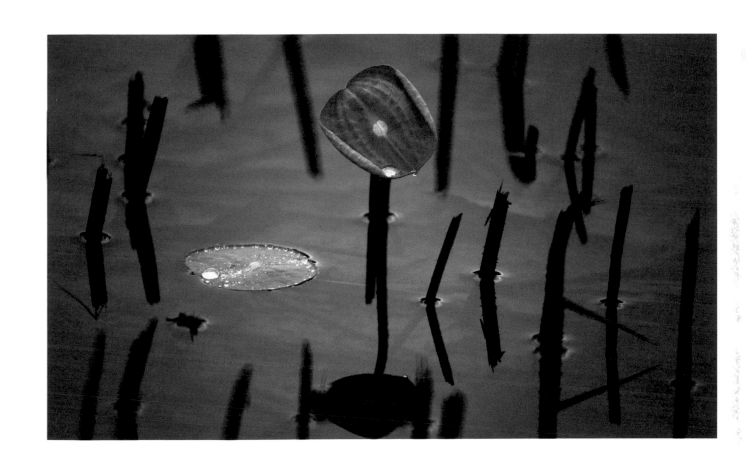

春荷葉半開

水面清圓
一風荷舉
讀北宋詞人周邦彥
眼前的荷塘
水波微漾
何處何人何地
微風寄來情書
寫著你害羞的語句

道侶

綠池落盡紅蕖卻
荷葉猶開最小錢
誰在風中朗讀
宋代楊萬里的詩
是否是你
為荷再來
謝謝你打開窗
謝謝你領我穿過陰影
綠荷蘊鬱
殘荷敗葉
謝謝你教我
何必多想
努力向前
生生不息

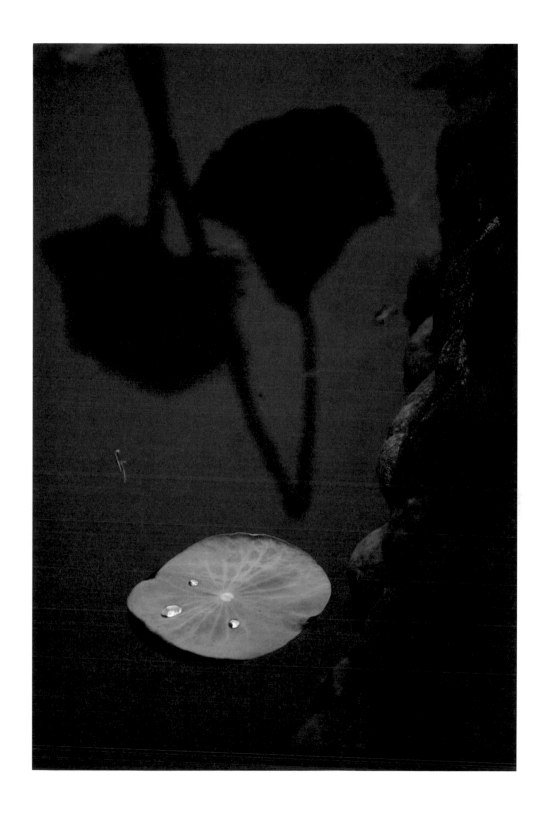

春來了

點溪荷葉疊青錢
唐代詩人杜甫筆下的初夏
尚未到來
孩子
此時還是春天
我們有如蘇軾的詩
春江水暖鴨先知
鴨來到翠綠荷葉
尋訪那幅失落的畫
到底是誰誤入時光
藏了去

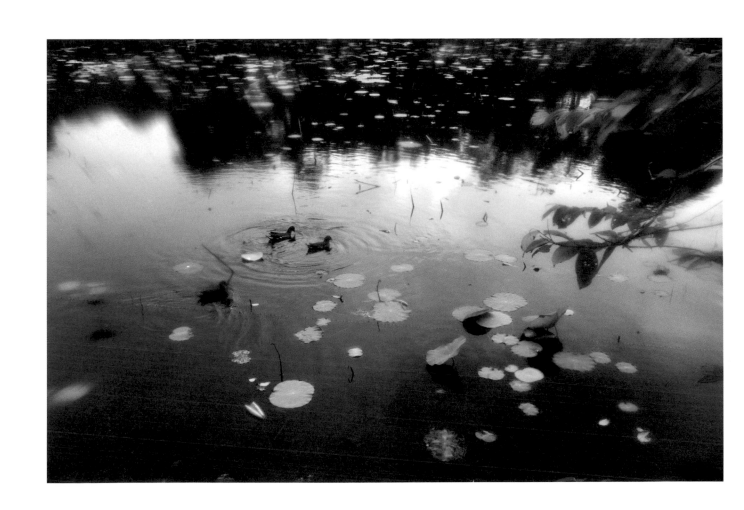

薪 傳

出水荷葉
捲軸捲起時光
一把扇子穿出湖面
重新宣示春夏秋冬
記憶的結束與開始
為荷而生

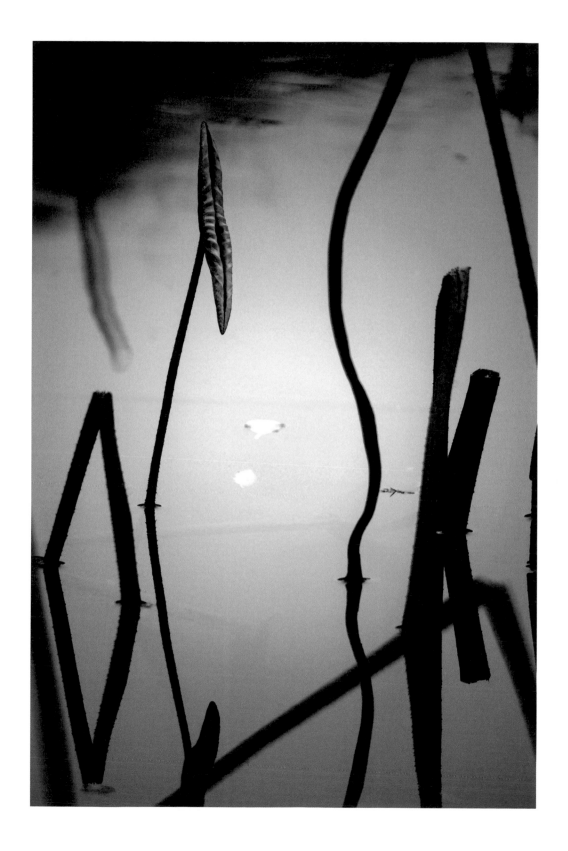

瑩瑩珠露

瑩瑩珠露
瑩瑩的光
春天的珠鍊
宇宙運轉的愛

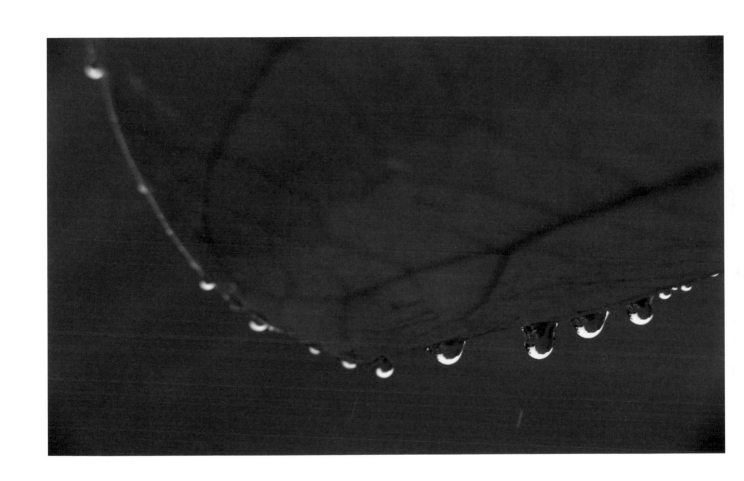

悄悄的為你綻放

時間剛入睡

今天的花香和蝴蝶玩著捉迷藏

夏日午後

池塘在做夢

微笑剛醒來

悄悄的

為你綻放

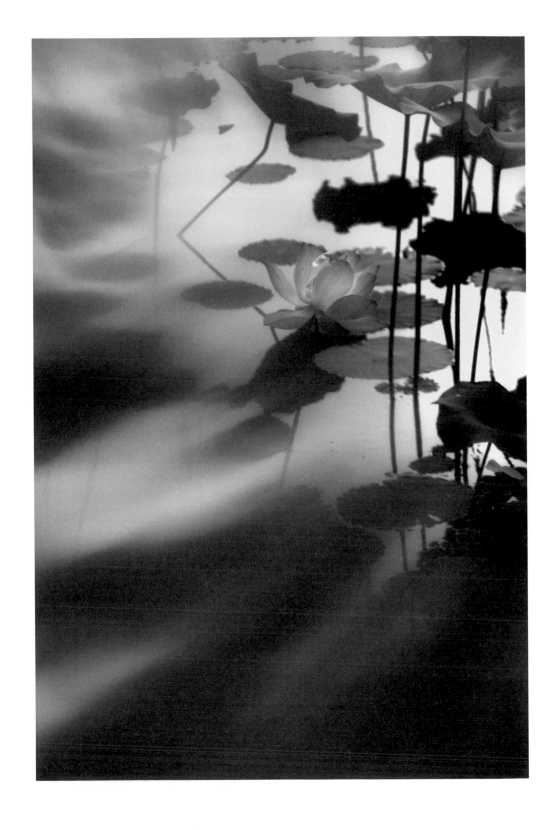

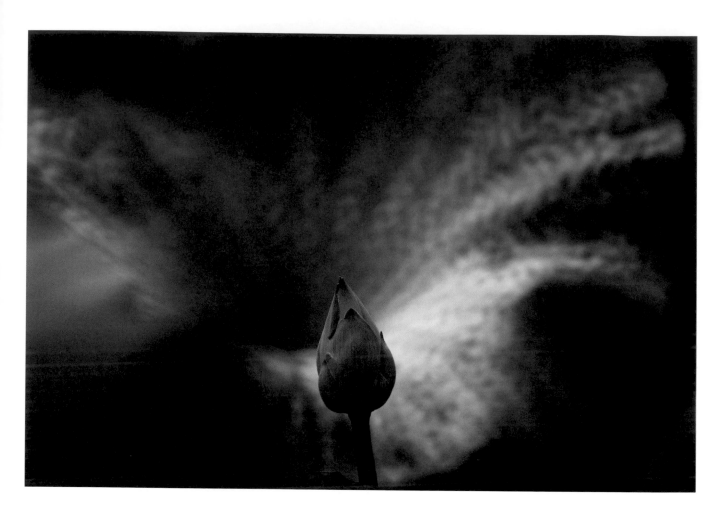

再 生

這一次我帶夢再來
趁著蜻蜓還在路上
預寫新詩
胭脂夢裡誰相隨
荷葉鼓掌聲連天
不管押韻對不對
總是我自己的情懷

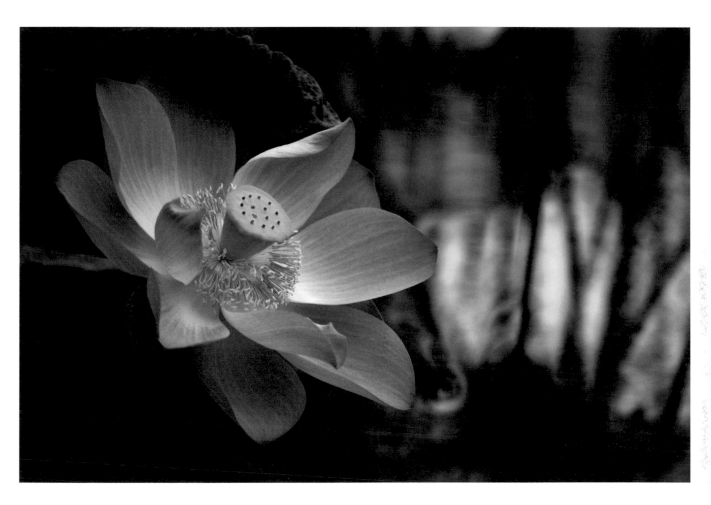

綺 麗

荷花嬌欲語
李白《淥水曲》的詩句
荷花心事
粼粼水波
那些將說未說的
一千多年了
醉在湖邊
季節的暗香
除了綺麗
我聽見語詞遷徙到雲端
在歌唱中綻放

娉 婷

如荷形容
迴思整夜
終於想到娉婷
娉婷是你
如荷計算荷花的年紀
十七八你是娉婷
如何

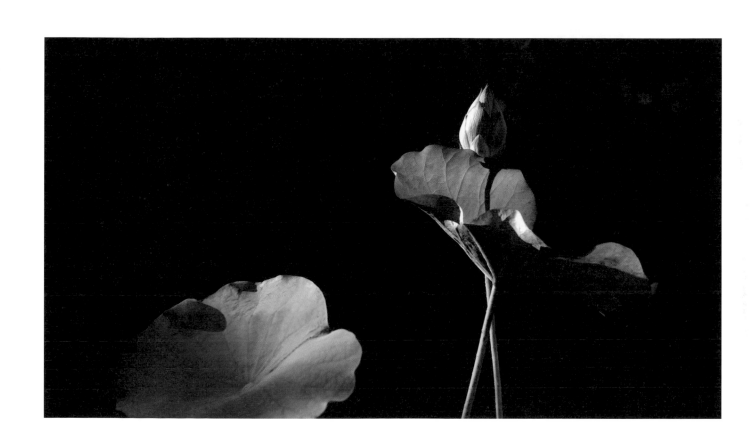

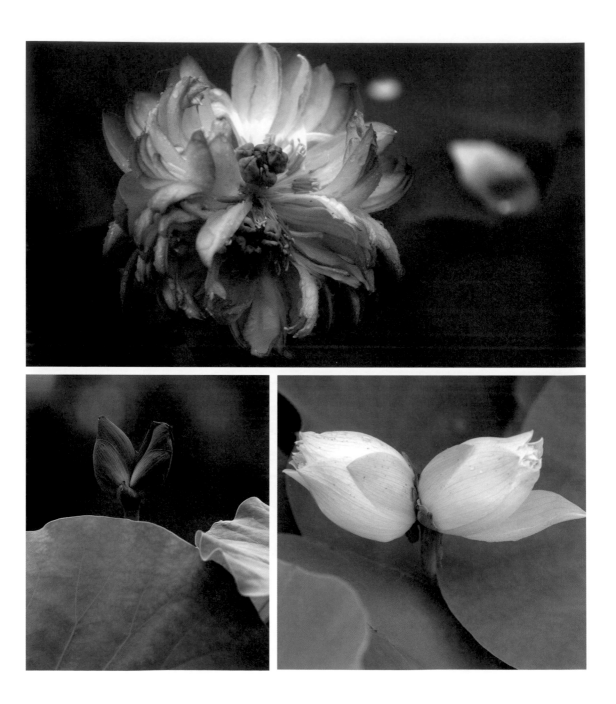

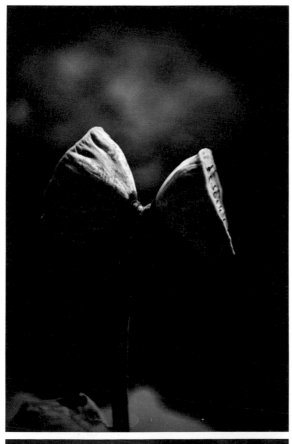

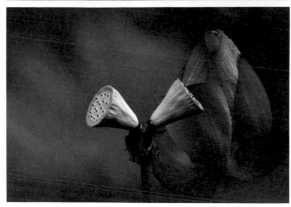

並蒂蓮

唐代杜甫有詩

並蒂芙蓉本自雙

唐朝皇甫松有詩

芙蓉並蒂一心連

宋代周純有詞

染相思

同心並蒂

古詩詞裡驚喜多

相偎相依

兩朵荷花並生一蒂

相伴到老永不悔

只要有心

愛的神話總會和我們

不期而遇

蓮座觀音

黑暗席捲而來
為何如此絕望
所有的門都關上了
花瓣裡忽有光
花開見佛
拈花微笑
風中有人誦讀
出淤泥而不染
正是宋朝周敦頤名句
人生出考題
那一年的夏天
觀音菩薩
告訴我答案
人生為荷
荷為人生

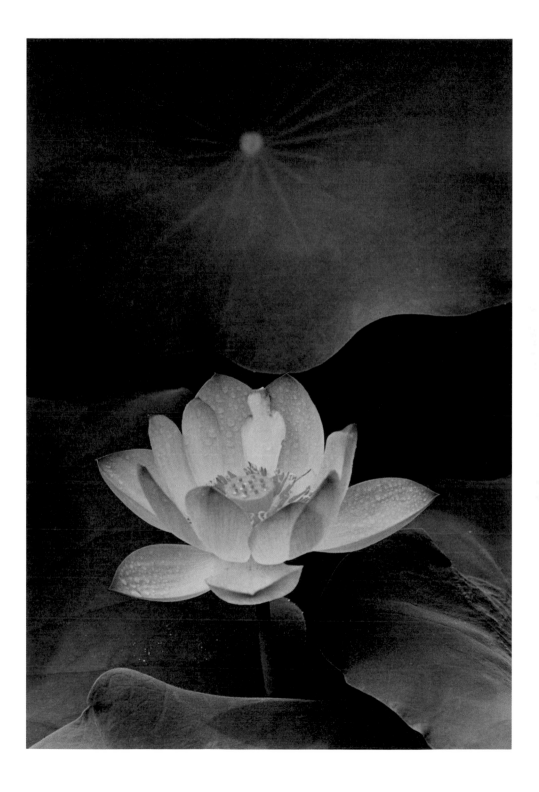

我的攝影夢

吳景騰

竹籬笆旁的釋迦樹上傳來綠繡眼的叫聲，廚房飄來媽媽的炒菜香，陽光從窗外照在榻榻米上，一雙眼睛盯著牆上掛著的理光牌（Ricoh）相機，躡手躡腳的拿個小板凳，墊腳把相機偷偷的取下來，好奇地打開相機，對著妹妹，轉著對焦環、看著觀景窗內的兩個影像合成一個影像，挺神奇的，還偷按下快門。這是我第一次接觸相機。那時我9歲。

上了初中住在學校宿舍裡，週末，神父會放映他在國外所拍的幻燈片，介紹當地的風土人情。理化課老師也簡單介紹攝影術成像原理，這些因素埋下我對攝影的興趣，所以決定開始存零用錢買相機。

到了初三，買了一台OLYMPUS-PEN半格相機（一卷膠捲可照72張），和多位同學合買膠卷分著拍。到了高中，這台全自動的相機已經無法滿足我對攝影的需求，所以又開始把所有的零用錢存下來，買了一台Yashica-JP二手單眼相機。周末，我會把所拍的照片拿到鎮上照相館沖洗，同時也請教老闆攝影及洗照片的技巧，彼時，那位老闆看了我拍的照片，頗為讚許，鼓勵我加入攝影學會，參加攝影比賽。於

是，1968年，我第一次參加雲林縣攝影學會舉辦的攝影大賽，獲得銅牌獎，獎品是一台烤麵包機。

高中畢業後，我報考台灣唯一有攝影學科的世界新聞專科學校印刷攝影科，我選擇夜間部，晚上念書學習攝影，白天可以到處攝影，也積極尋找攝影大師郎靜山、孔嘉、蕭長盛……等，登門拜訪，向他們請益。同時也參加郎老主持的中國攝影學會及台北市攝影學會，與影友互相交流攝影技巧，並在兩年內通過這兩個攝影學會的博學會士考試。

在這期間我積極參加各種攝影比賽，獲得不少獎品及獎金。在世新學習攝影課程期間，我常拿著新拍的照片請教授課的陳宏老師，他總是細心回答，我則追問再三，占去他本該休息的下課時間。二年級一開學，陳宏老師把我推薦到一家週刊雜誌社當攝影。一年半後，台灣日報社找我去當攝影記者，當時台灣還在戒嚴時期，要進入新聞機構是不容易的，而且還是在籍大學生就能當上正式記者，我算是第一位。

學習攝影期間，黑白攝影、紀實攝影、運動攝影、風景攝影、生態攝影、人像攝影等各類題材我都嘗試拍攝。我想如果東拍一張、西拍一張，無法顯現自己拍攝風格，於是選擇離家最近的台北植物園荷花池，嘗試拍荷花，初期先拍50張不同姿態的荷花，再增加到100張、200張，希望經由構圖、光線、呈現不一樣的主題。

我開始拍攝荷花時，從星期一到星期五每天早上六點到植物園觀察拍攝荷花，到八點半就去雜誌社上班。一段時間之後，發現荷花的生長過程像人生一樣，從出生、幼年、青年、壯年到老年，也有喜、怒、哀、樂。荷花冬天枯萎，春天又復甦。我的心深受啟發。

這樣拍攝持續兩年，1983年先後在台灣台中、台北、高雄，舉辦「荷花攝影巡迴展」，攝影大師郎靜山特別前往台中為我剪綵開幕。郎老鼓勵我，他說：你的荷花拍得很有生命力，要繼續拍下去。1987年，進入當時台灣最大報業集團聯合報，專注於新聞攝影，也獲得不少新聞攝影獎。在這期間，有空也會去拍荷花，可惜當時拍攝的是彩色負片，這些底片經過一段時間，開始褪色，直到數碼相機比較成熟後，加上自己從報社退休，更積極追尋荷花，拍攝過程中，發現自己的照片缺少在寒冬中荷韻的畫面。2016年請大陸淮安日報社攝影部主任程鋼，幫我關注淮安的天氣，如果下大雪即通知我。2017年大年初四，程主任告訴我淮安正在下雪，我隔天立刻搭機趕往南京，轉搭車到淮安，和程主任會合再趕往金湖縣荷花蕩，到那裡已經半夜12點了，隔天早晨5點半起床，黑矇矇的荷花蕩沒下雪，氣溫大約是零下3度左右，氣象預報7點太陽才會升起。我們開車在一望無際的萬畝荷花蕩裡尋找拍攝的景點，東方的天空色彩慢慢變化，7點鐘太陽從遠處的樹梢升起，昇起一顆火紅的太陽，為一大片枯萎的殘荷，帶來了溫暖與熱情，美極了！

此行，雪地殘荷還是沒拍到，回到台灣從網上查到哈爾濱有位旅遊達人冰城馨子趙天華女士，她拍過哈爾濱伏爾加莊園的雪地殘荷，我打電話請她幫忙關注哈爾濱的荷花及雪況。2017年7月底她拍了伏爾加莊園的荷花給我，表示今年冬天一定很不錯，到了11月底哈爾濱開始下雪，雪況還不小，她特別請伏爾加莊園裡的國際攝影俱樂部主任王玨拍了荷花池的雪況，傳給我，並且說：氣象預報12月9日還有可能下雪，於是我開始準備，幫自己及相機買防寒衣。8日搭機前往哈爾濱，當夜開始飄雪，人生第一次感受到下雪的滋味，心裡非常興奮，整夜輾轉難眠，期待明天荷花池的景象。清晨天微微亮，帶著相機腳架到荷花池畔，雪停了，氣溫零下20攝氏度，看到白雪停留在蓮蓬上，感觸萬千，荷的生命力實在太強了。一花一世界，一葉一乾坤。荷因繁茂而美，也因衰敗而美。殘荷在寒風中鐵錚錚的佇立著，枯萎並不意味著死亡，逝去的艷麗，必將生出奇葩。

　　從台灣各地到大陸淮安金湖、南京、北京，哈爾濱……等地，越拍越有感覺。許多朋友看了我的荷花作品，都鼓勵我再度拿出來讓大家欣賞分享，因此我整理出一百多幅作品以「人生為荷・荷為人生」為主題，並請好友名作家歐銀釧女士配上詩作，一起闡述生命的輪迴，和四季永恆不死的奇蹟，也是我追尋荷花的一點紀錄。

附錄　**我的拍荷經驗 /** 吳景騰

拍攝荷花要先認識荷花！

荷花也稱為蓮花屬睡蓮科，品種眾多，有白色、粉紅色、黃色、紅色……等。依用途可區分為子蓮、藕蓮、觀賞蓮三種。子蓮：開蓮花結蓮子。藕蓮：專結蓮藕，供食用，花量少，開花就表示藕已經成熟，可以採摘。觀賞蓮無食用價值，花樣多。

生長期4-12月，荷從葉、蕾、花、蓮完成生育期。荷可以用蓮子或種藕來種植，先長出錢葉、浮葉，第三片後長出立葉。一花一世界，花旁邊一定有伴生葉，這片葉子是在供給花朵養份。長蓮子的荷花，根部的藕一般長不大，花期盛開大約有三、四天，就會開始凋謝，長藕的荷花養份在根部，著花較少。所以採蓮就不採藕。荷花在中國代表美、純淨、出污泥而不染的君子。

我拍攝荷花會先尋找主題：以荷喻人，將荷花、荷葉、蓮蓬的各種姿態擬人化。

其次，我在拍攝荷花前，也會先觀察，即預先打「腹稿」。

a：拍攝時間：晴天、陰天、雨天、颱風天，從天亮到天黑前都可以拍，只有主題表現不一樣而已。晴天以清晨5點到8點間，花況最好，比較可拍到出色的逆光照片。一般8點以後太陽位置會越來越高光線較強，容易造成反差過大，荷葉及花瓣過曝，可加上偏光鏡消除荷葉、花瓣及水面反光，增加色彩飽和度。花到了早上十點以後，花瓣會開始慢慢回縮。下午陽光帶暖色（偏金黃）很適合拍殘荷。

b：拍攝角度：我會嘗試不同角度去拍攝，平視的角度，躺著、蹲著、趴著，都可以試看看。（前景的運用，襯托出主題）

c：構圖：尋找趣味中心。利用荷花、綠葉、光影、水珠、蜜蜂、蜻蜓、小鳥……等來搭配。

d： 慢速快門拍攝：使用三角架，可使荷花有風吹搖曳的感覺。在拍晨曦或夕陽時使用偏光鏡加可調式ND濾色鏡片，將快門速度變慢，再用黑卡將天空亮的部份減光，讓荷塘增加曝光。這樣拍攝方式可使天空的雲彩顯現出來，荷塘的荷花不會漆黑一片。

e： 鏡頭選擇

長焦距鏡頭或反射式鏡頭：有壓縮的效果，景深淺，可使背景有效的模糊，畫面單純，凸顯主題。快門速度不宜太慢。在拍攝昆蟲時會使用長焦距鏡頭來拍攝可以避免驚嚇昆蟲，如果使用長焦距鏡頭用最近焦距拍攝昆蟲成像還是太小時，我會加上近攝接環使得影像成像較大不用裁切。但是要注意焦距及景深。

廣角鏡頭：可以帶來強烈的視覺衝擊力，容易囊括廣闊的景物及表達空間感。

變焦鏡頭：在拍攝中轉動變焦環，拍攝出具有動感照片。變焦前或變焦後要預留適當的時間，確保畫面的清晰度。

微距鏡頭與近攝接環：可以放大微觀世界，獲取我們日常生活看不到的景物。注意景深及快門（克服風吹晃動）。

f： 有些殘荷拍攝得太銳利，畫面不夠美，可在鏡頭上加上柔焦鏡片，或在鏡頭前面加上透明壓克力片塗凡士林，增加虛幻浪漫的氛圍及美感。

為荷而寫

歐銀釧

　　每次和吳景騰見面，他都帶花來。帶著荷花的學長，騎著摩托車，從台北城的另一端來到象山附近的咖啡館，一朵朵，一葉葉的說著故事。

　　吳景騰是我的學長。不過，這是三十多年之後，為了寫文章才知道的。

　　認識他三十多年，都見他帶著照相機，在各種新聞現場奔忙。即使是在辦公室見到他，也在他的匆忙之間，感覺到新聞的分秒必爭。

　　三十多年，我不知道他有許多時間是在荷花池邊。

　　直到數年前，有一天他說要和我喝咖啡，讓我幫他看看一些文字。

　　那是我們第一次坐下來喝咖啡。

　　在山邊的咖啡館。他打開電腦，荷花開了。一朵朵綻放在他的電腦裡。一時之間，他的電腦幻化成荷花池，晨曦、

露珠、微風拂面。

那時，他計畫著一項攝影展。他自己為荷塘所拍的一些照片命名。他徵詢我的看法。我告訴他，只看出一個錯字。其他都很好。

數不清的荷花、荷葉、蜻蜓、紅冠水雞以及露珠、雨水、陽光……，全在他的電腦裡。

我為之著迷，追問著那些照片的故事。

他一一細說。結果，本來是約著兩小時的咖啡時間，因為他的荷花，忘了時光，從午後到黃昏，我一直聽他說荷花，看著他拍的荷花。

不是因為量多而讓我難忘。而是他拍的荷花，有著獨特的風格。每朵荷花、每片荷葉、每個荷塘景致似乎都帶著一首詩，印在我的腦海裡。

之後，他每隔一段時間就到山邊來，帶著荷花。

有時候，他會透過手機即時網路，讓我看看他剛拍的荷塘風景。

　　我才知道他出生於嘉義。我才知道他跑遍各地拍荷花。

　　「不過，有個地方的荷花你沒拍到。那是我出生的澎湖，在我家附近有個荷塘⋯⋯。」有一次我對他說起。他說，等他去哈爾濱拍了雪荷之後，找時間去看我家的荷花。

　　雪地荷花。他曾在江蘇拍過。但是，老覺得不夠冷。於是，追荷追到哈爾濱。

　　從沒看過這麼特別的荷花。或許是他一生都在追新聞，看遍世事人情，看透時光。因此，他拍的荷花有一種特殊的寂靜，有著獨到的體悟，喜怒哀樂、生老病死、愛恨悲愁，盡在他的觀景窗裡。

　　於是，有個晚上，吳景騰拍的荷花來敲門，要我寫下來。

　　不是做夢。我就打開我的電腦敲打起來。

讀中文系的我，古典詩詞全為他的荷花而來。寫新詩、散文多年，那些詞句也來到書桌前，等著看吳景騰的荷花。

　　「荷花四季，春、夏、秋、冬，好像人的一生。荷為人生，人生為荷。」吳景騰的眼睛炯炯有神，說著他的攝影心情，描述春荷、夏荷、枯荷、雪荷之美。

　　「不蔓不枝，中通外直」，這是北宋周敦頤的名句。那一剎那，我忽然明白，認識三十多年的吳景騰是一朵荷花，為荷而生。

　　於是，我為他的荷花動筆，為荷而寫。

　　住進荷年荷月荷日裡，忘了時間。

人生為荷 / 歐銀釧

一生之中，常常有著時光重逢的感覺。有時逢舊雨；有時遇新知；有時重讀一本書或一幅畫；有時聽往日曲調。時間好像帶著我們重返過去，也好像飛越到未來的現場。每次重逢，都在啟動新的開始。

新年伊始，攝影家吳景騰要到哈爾濱賞荷、拍荷花。大家都很訝異，荷花在雪地裡如何生存？他笑了：「荷花一直都活著。雪地殘荷裡有著未來的春天。」

我曾去過哈爾濱，在零下近四十度的氣候中，穿著厚如棉被的大衣，遇見一場又一場的雪。吳景騰行前說，哈爾濱的朋友告訴他，「一點都不冷，只是零下十幾度而已。」

我記得哈爾濱的寒冷，雪花飄落，松花江冰封。走在冰凍的江上，當地友人說笑提醒：「小心走，別掉下去，不然我們得等到明年春天才找得到你。」

拍了四十多年荷花的吳景騰，見過無數盛開的荷。近年來，他追尋的是冷冬殘荷。去年初，他曾在江蘇拍到雪地殘荷，天地蕭瑟，零下四度到五度，大地一片白茫茫，枯枝上一朵朵枯萎的蓮蓬兀立寒天，有些還掛著白雪。

「那是一種孤寂之美，遺世獨立。」吳景騰說。不過，他還要尋找更冷的雪地殘荷。於是，專程從台北搭飛機到雪鄉哈爾濱。

吳景騰，一九五三年生於嘉義大林。他是台灣攝影家，也是資深新聞攝影工作者，最愛拍荷花。從台南白河、桃園觀音、到台北金山、雙溪、植物園、二重疏洪道……只要有荷花的地方，他就去獵影。這些年，他也跨海到北京、安徽、浙江、江蘇拍不同品種的荷花。

「春日，荷花池裡先有浮葉，之後才有立葉，然後，大約在四月、五月，荷花陸續開花。六月七月盛開。秋天，花謝變蓮蓬，根部蓮藕肥美。冬天枯萎。春天又復甦。」吳景騰細數荷花四季。

他常早起到台北植物園，捕捉荷花上的晨曦朝露。「早晨的光線是斜側的光，明暗分明，拍起來較有立體感。如果有點逆光，容易拍到荷花的紋理，拍出荷葉的脈絡。如果要拍感覺和意境，從清晨到黃昏都合宜。黃昏的光特別適合拍殘荷，枯黃的葉子，帶點黃色的光，更有感覺。」

他最得意的一張作品是去年夏天，在南京拍到的荷花。早上八點多，那朵荷花正在開。好像就在等他。「清晨，荷花將開未開，似雙手合十，向天祈禱。」他拍下那安靜的一刻。

有一次，滿園荷花池中，他看到一朵荷花的花瓣快掉落了，於是等了二十多分鐘，微風吹來，花瓣落下，他按下快門。落入池中的那一瓣荷花，有如扁舟，隨風飄盪。魚游過，風吹過。小舟往前行，舟上載著誰？他追著拍。

吳景騰喜歡拍倒影。虛虛實實，真真假假。他拍了很多荷花池的水面映照。水池映照出荷花、天空。「如果是颱風將來，天空會特別藍。」因此，他有一張荷花是綻放在藍天裡，好像抽象畫。

江蘇淮安市金湖縣，有個地方專門種荷花，人們稱為荷花蕩，他住在萬畝荷花當中，守著拍荷，想起清朝曹寅的〈荷花〉：一片秋雲一點霞，十分荷葉五分花。湖邊不用關門睡，夜夜涼風香滿家。

白鷺嬉戲，蝴蝶漫舞，荷香幽幽。在西湖賞荷時，他深深體會到南宋詩人楊萬里的詩句：畢竟西湖六月中，風光不與四時同。接天蓮葉無窮碧，映日荷花別樣紅。

他說，荷花有靈性。荷葉有著一生二，二生三，三生萬物的生長過程。荷葉的葉脈，光線穿透，有如周朝老子說的道理。在時間的流逝中，荷花頂天立地，展現老子的宇宙觀。

台北植物園裡，白鷺鷥、紅冠水雞、夜鷺、蜻蜓、白頭翁、麻雀……都是荷花的好朋友。風卷荷葉，綠波連連，荷花出水。

這些美景，都記錄在他的鏡頭中。

「拍荷花要有耐心。拍盛夏的荷花，早上五點到，帶露水，拍出荷花的立體感。九點開始，天氣熱了，花瓣會慢慢合起來。荷花旁一定有葉子，荷葉供應養分。荷花千百種，黃色、紅色、金色、粉紅色……各種顏色的荷花，各有各的美。端看心境取景。」

吳景騰對攝影感興趣是在讀斗六的天主教正心中學時期。彼時，學校有位神父會帶著照相機幫學生們拍照，然後播放給大家看。年少的吳景騰看著那些被留在照片上的時光，深深被吸引。於是，他向神父借照相機，拍攝校園生活，童心童趣，覺得很好玩。

高中畢業，他報考大學，只填一個志願：世界新專（現改制為世新大學）的印刷攝影科。讀世新時，他每天早上去植物園拍荷花。

大半生拍荷花，有一次拍到荷花與白鷺鷥對話。「白鷺鷥就站在荷花面前，站了許久，不知道他們在說什麼？」最奇妙的一張是在桃園觀音拍到：兩隻鴨子走過荷花池。看起來像是鴨子相約賞荷，有說有笑的。

站在荷花身旁，是他美好的獨處時間，一個人和荷花說話。荷花向他說了什麼？「池底是汙泥，出汙泥而不染。」逆光下的荷花，更見花葉線條之美。逆光之中，看得更清楚。他說，荷花對他說了四十多年的話，每次都有新體悟。

「少年看荷花大概是只看荷花顏色、花型搭配荷葉翠綠的美。中年時期，荷花的形體美與荷花、荷葉之間的互動，或與周遭環境的搭配、形成的畫面，常讓人感動。隨著年齡增長，生活體驗愈豐富，對於荷花生長過程有更深感受，尤其是殘荷。」

雪地裡的荷花死亡了？吳景騰說，「一花一世界，一葉一乾坤。荷因繁茂而美，也因衰敗而美。殘荷在寒風中鐵錚錚的佇立著。枯萎並不意謂著死亡，消逝的豔麗必將生出奇葩。」他說，荷花的蓮子掉在水底。蓮子裡有著奇特的生命，生機在冰凍裡，等待春暖，等待適合的環境再生、發芽。

他在簡訊中傳來：「拍荷花的人常說的是：人生為荷，荷為人生。我的時間以荷花計量，我的時間在荷花裡。從荷花之中望出去，視野遼闊。一點都不冷。」

我們等著他從哈爾濱回來。等著他說雪地殘荷的故事。

（本文原載於2018年1月12日，《人間福報》副刊）

新銳藝術36　PH0215

新銳文創
INDEPENDENT & UNIQUE　人生為荷

攝　　影	吳景騰
詩	歐銀釧
責任編輯	鄭伊庭
圖文排版	葉力安
封面設計	程鋼、葉力安

出版策劃	新銳文創
發 行 人	宋政坤
法律顧問	毛國樑　律師
製作發行	秀威資訊科技股份有限公司
	114 台北市內湖區瑞光路76巷65號1樓
	電話：+886-2-2796-3638　傳真：+886-2-2796-1377
	服務信箱：service@showwe.com.tw
	http://www.showwe.com.tw
郵政劃撥	19563868　戶名：秀威資訊科技股份有限公司
展售門市	國家書店【松江門市】
	104 台北市中山區松江路209號1樓
	電話：+886-2-2518-0207　傳真：+886-2-2518-0778
網路訂購	秀威網路書店：http://www.bodbooks.com.tw
	國家網路書店：http://www.govbooks.com.tw

| 出版日期 | 2018年7月　BOD一版 |
| 定　　價 | 880元 |

國家圖書館出版品預行編目

人生為荷/ 吳景騰攝影；歐銀釧詩. --
一版. -- 臺北市：新銳文創, 2018.07
面； 公分
BOD版
ISBN 978-957-8924-25-3(平裝)

1.攝影集 2.荷花

973 107009678

讀者回函卡

感謝您購買本書，為提升服務品質，請填妥以下資料，將讀者回函卡直接寄回或傳真本公司，收到您的寶貴意見後，我們會收藏記錄及檢討，謝謝！

如您需要了解本公司最新出版書目、購書優惠或企劃活動，歡迎您上網查詢或下載相關資料：

http:// www.showwe.com.tw

您購買的書名：_____

出生日期：_____年_____月_____日

學歷：□高中 (含) 以下　　□大專　　□研究所 (含) 以上

職業：□製造業　□金融業　□資訊業　□軍警　□傳播業　□自由業　□服務業　□公務員　□教職
　　　□學生　　□家管　　□其它_____

購書地點：□網路書店　□實體書店　□書展　□郵購　□贈閱　□其他

您從何得知本書的消息？

　　□網路書店　□實體書店　□網路搜尋　□電子報　□書訊　□雜誌　□傳播媒體　□親友推薦

　　□網站推薦　□部落格　□其他_____

您對本書的評價：(請填代號　1.非常滿意　2.滿意　3.尚可　4.再改進)

　　封面設計_____　版面編排_____　內容_____　文／譯筆_____　價格_____

讀完書後您覺得：

　　□很有收穫　□有收穫　□收穫不多　□沒收穫

對我們的建議：_____

11466
台北市內湖區瑞光路 76 巷 65 號 1 樓

秀威資訊科技股份有限公司　　收

BOD 數位出版事業部

..

（請沿線對折寄回，謝謝！）

姓　　名：_____ 年齡：_____ 性別：□女　□男

郵遞區號：□□□□□

地　　址：_____

聯絡電話：(日) _____ (夜) _____

E-mail：_____